武器线描手绘教程

装甲战车篇

周思园 编著

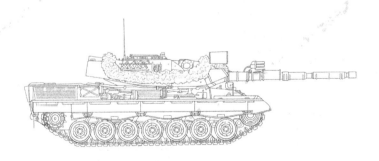

人民邮电出版社

北京

图书在版编目（C I P）数据

武器线描手绘教程. 装甲战车篇 / 周思园编著. --
北京：人民邮电出版社，2023.9（2024.6重印）
ISBN 978-7-115-62267-9

Ⅰ．①武… Ⅱ．①周… Ⅲ．①装甲战车－绘画技法－
教材 Ⅳ．①J211.21

中国国家版本馆CIP数据核字(2023)第137739号

内 容 提 要

你是否十分想将自己喜欢的事物绘制出来，但无从下手？你是否想提升自己的绘画技能，但不知从何学起？线描技巧非常适合零基础者入门，能让你轻松上手并不断提高自己的绘画水平。通过学习线描技巧，你可以更好地描绘自己的心爱之物，还能学到新技能，丰富自己的生活。

本书是装甲战车线描零基础入门教程，书中内容共5章。第1章介绍线描的基础知识。第2章介绍战车及战车线描基础技法。第3~5章是案例绘制详解，包括小型战车、中型战车、大型战车3类，共20个案例，案例编排由易到难，绘制步骤细致详尽，非常适合零基础者入门。读者通过学习本书的内容，可以尽情享受线描绘画带来的乐趣。

本书适合绘画零基础者使用，特别是小"军迷"群体。

◆ 编　著　周思园
　　责任编辑　陈　晨
　　责任印制　周昇亮

◆ 人民邮电出版社出版发行　　北京市丰台区成寿寺路 11 号
　　邮编　100164　电子邮件　315@ptpress.com.cn
　　网址　https://www.ptpress.com.cn
　　固安县铭成印刷有限公司印刷

◆ 开本：700×1000　1/16
　　印张：6　　　　　　　　　　2023 年 9 月第 1 版
　　字数：124 千字　　　　　　 2024 年 6 月河北第 6 次印刷

定价：29.90 元

读者服务热线：(010)81055296　印装质量热线：(010)81055316
反盗版热线：(010)81055315

广告经营许可证：京东市监广登字 20170147 号

CONTENTS

目录

第 1 章
线描基础知识 / 05

1.1 线描的特点 / 06
1.2 绘制工具 / 07
1.3 认识线条 / 08

第 2 章
战车及战车线描基础技法 / 09

2.1 战车的分类 / 10
2.2 坦克的基本结构 / 11
2.3 战车线描的线条运用 / 12

第 3 章
小型战车 / 13

3.1 康曼多V-100装甲车 / 14
3.2 M5轻型坦克 / 18
3.3 M4中型坦克 / 22
3.4 悍马M997A1救护车 / 27
3.5 玛蒂尔达2型步兵坦克 / 31
3.6 C系列Ⅲ型巡洋坦克 / 35
3.7 蝎式轻型坦克 / 39

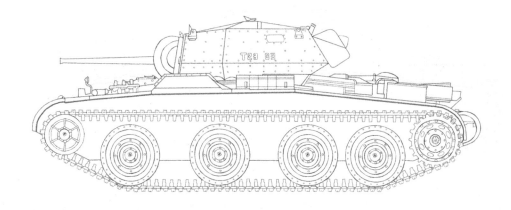

第 4 章
中型战车 / 43

4.1 半人马座MARK IV型坦克 / 44

4.2 虎式重型坦克 / 48

4.3 T-72主战坦克 / 52

4.4 M1126型装甲运兵车 / 56

4.5 三号突击炮 / 60

4.6 M270多管火箭炮 / 64

4.7 M2步兵战车M2A1型 / 68

4.8 M109自行榴弹炮M109A1型 / 72

第 5 章
大型战车 / 76

5.1 T-10重型坦克 / 77

5.2 M1艾布拉姆斯主战坦克M1A1型 / 81

5.3 挑战者III型主战坦克 / 85

5.4 豹1主战坦克A1A3型 / 89

5.5 豹式坦克 / 93

CHAPTER 1

第 1 章

线描基础知识

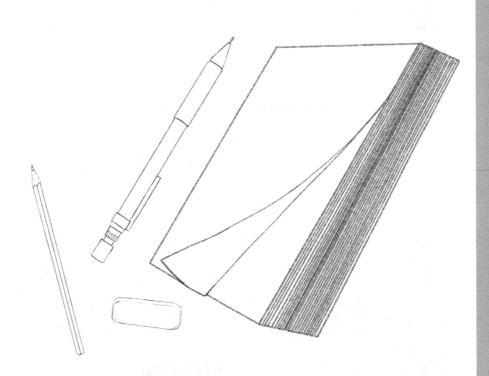

1.1　线描的特点

　　线描即用线条来画画，是绘画的基础形式。线描的工具灵活多样，选用不同的工具进行线描会产生不同的艺术效果。线描应用线条的深浅、粗细、疏密、曲直变化，表现黑白关系。

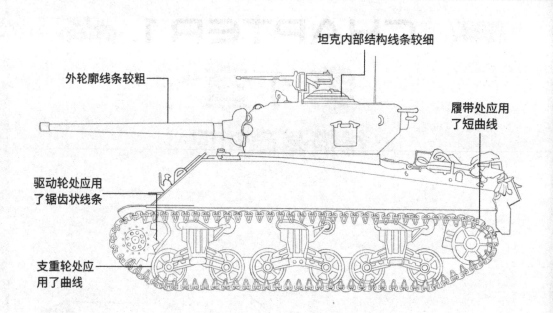

坦克内部结构线条较细

外轮廓线条较粗

履带处应用了短曲线

驱动轮处应用了锯齿状线条

支重轮处应用了曲线

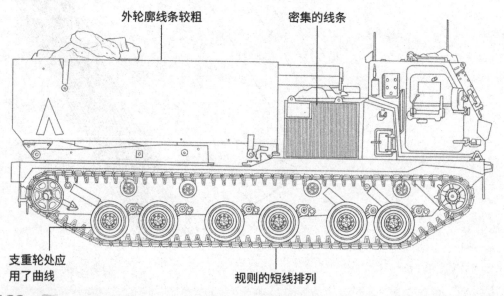

外轮廓线条较粗

密集的线条

支重轮处应用了曲线

规则的短线排列

1.2 绘制工具

本书用到的画笔有两种：一种是起稿用笔，一般为铅笔；另一种是定稿用笔，一般为签字笔、圆珠笔或钢笔等。

 起稿用笔

 定稿用笔

 画纸 **辅助工具**

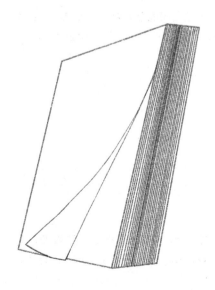

橡皮用于擦淡或擦除线条。

自动铅笔笔芯是与自动铅笔结合使用的。

美工刀可用于削铅笔和裁切画纸。

线描使用普通的复印纸即可。　　　　　　尺子用于绘制较长的直线。

1.3 认识线条

线条是画面的基础，对于线描尤为重要。认识线条并了解它们的特性和排列方法，可以为后面的绘制打下良好的基础。

基础线条

横线即横向排列的线条，竖线则是竖向排列的线条。不同排列方向的线条会产生不同的效果。

斜线即斜向排列的线条。

快直线即快速运笔画出的直线，前端实，后端虚，在绘制过程中，运笔通常较为随意。慢直线即平稳运笔匀速绘制的直线。

曲线即弯曲的线条，通常用于绘制花纹、水波纹等元素。

渐变线即在曲线的基础上加上弯曲度的变化，弯曲度可以由大变小，也可以由小变大。这种线条可以增强画面的灵活性。

线条的排列

水平运笔排列横线，并画出疏密变化，可以展现渐变的效果。

斜向运笔排列疏密有致的斜线，适用于绘制暗面和投影。

排列曲线时注意线条的弯曲度要尽量保持一致，这样画面会更加整洁。

垂直运笔排列疏密相间的直线，可以起到丰富画面效果和层次的作用。

CHAPTER 2

第2章

战车及战车线描基础技法

2.1 战车的分类

战车，一般以坦克、装甲车、自行火炮等大门类为主，根据作战需要可以分为装甲车、轮式突击炮、多管火箭炮、重型坦克、轮式坦克歼击车、轻型坦克等类别。

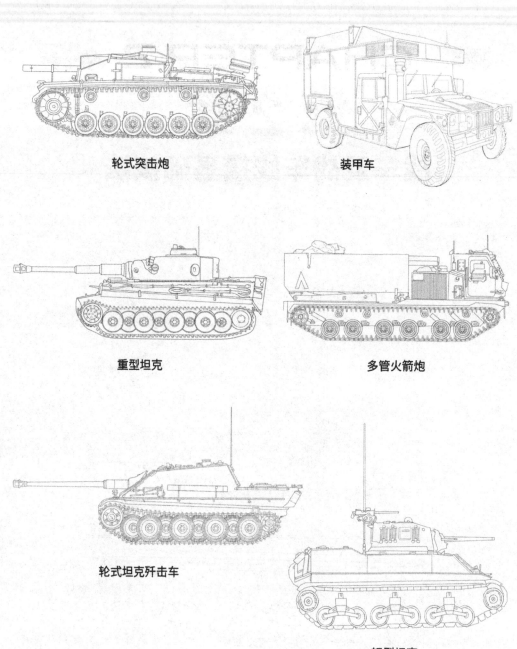

轮式突击炮

装甲车

重型坦克

多管火箭炮

轮式坦克歼击车

轻型坦克

2.2　坦克的基本结构

　　坦克因其出色的防御能力和越野性能而受到人们的青睐。坦克主要由炮管、炮塔、装甲板、履带、动力轮、支重轮等部分组成。

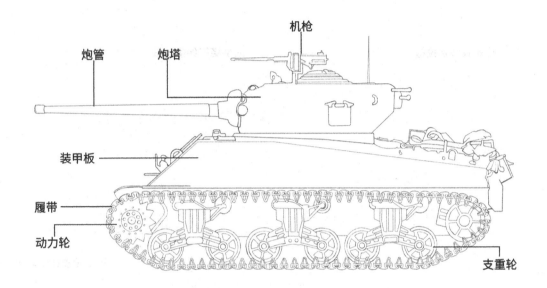

机枪

炮管　　炮塔

装甲板

履带

动力轮

支重轮

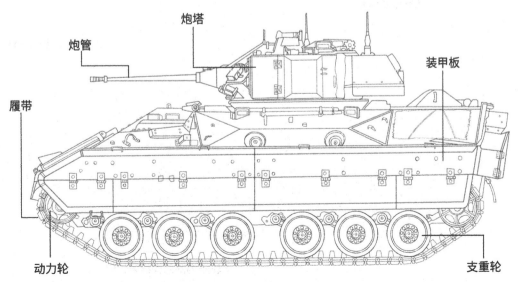

炮塔

炮管　　　　　　　　　　　　　　　装甲板

履带

动力轮　　　　　　　　　　　　　　　支重轮

2.3 战车线描的线条运用

绘制战车时，外轮廓线条粗一些，内部结构线条略细。战车的内部结构较为复杂，在绘制时要细致一些，不要使线条混在一起。

外轮廓线条较粗　　　　　　　内部结构线条较细

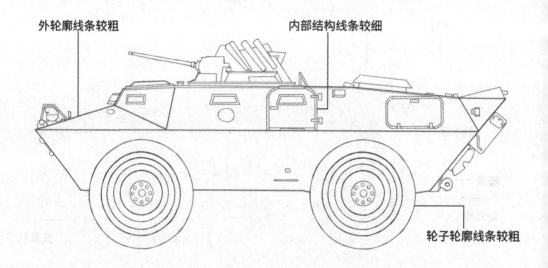

轮子轮廓线条较粗

外轮廓线条较粗

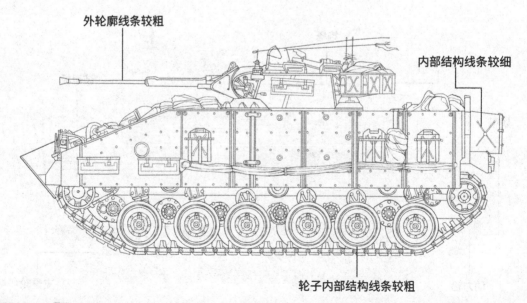

内部结构线条较细

轮子内部结构线条较粗

CHAPTER 3

第3章

小型战车

3.1 康曼多V-100装甲车

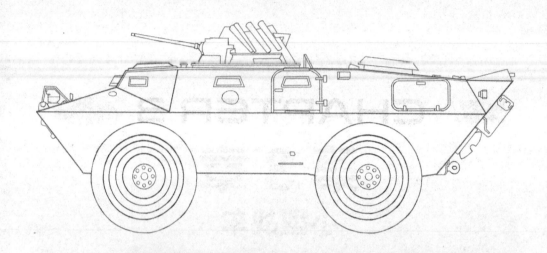

康曼多V-100装甲车特点分析

　　康曼多 V-100 装甲车是卡迪拉克·盖奇公司投资生产的轻型水陆两用四轮驱动车辆，空车质量超过 7 吨，车辆后桥容易损坏。合金钢装甲的使用使其拥有比传统装甲车更轻的硬壳式结构框架，而倾斜的装甲也有助于防止车辆被武器穿透。它的外形简洁，绘制时要应用斜线，使其看上去十分锐利。绘制时较长的直线可借助尺子画出。

康曼多V-100装甲车绘制

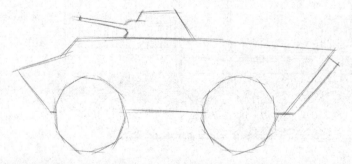

1 用切线勾画出装甲车的大致外轮廓，确定装甲车的外形。

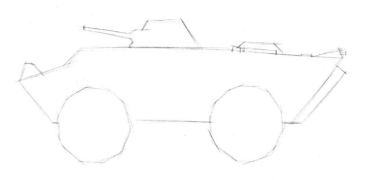

在大致外轮廓的基础上，画出前端车灯以及装甲车后部结构的轮廓线条。

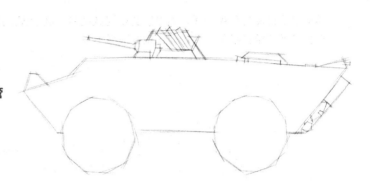

画出装甲车炮塔和炮管的内部结构线条。

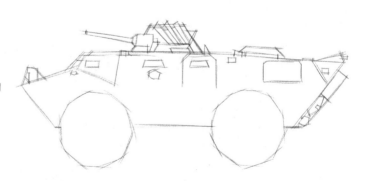

画出装甲车上半部分的内部结构线条。

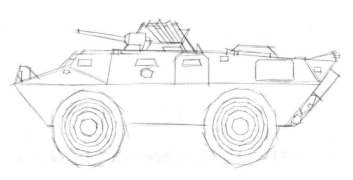

调整装甲车上半部分的内部结构线条，用较短的直线将轮子的内部结构线条切画出来。

用橡皮把草图的颜色擦浅，为之后的绘制做准备。继续画出炮塔、炮管和装甲车上半部分车身前部的结构线条，外轮廓线条要画得粗些。

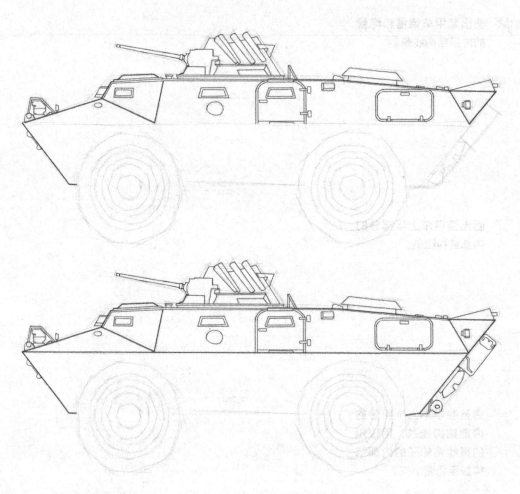

画出装甲车中部和后部，较长的线条可以用尺子辅助绘制。内部结构的线条要绘制得细些。

8 画出装甲车的轮子，并完善车身下半部分线条细节。绘制时可以调整线条的位置，合适的位置有助于画出轮子的外形。

9 用橡皮擦掉多余的辅助线，完成绘制。

3.2 M5轻型坦克

M5轻型坦克特点分析

M5 轻型坦克的车身采用垂直正面装甲板和侧面装甲板。它的主要武器是一门坦克炮，辅以 5 挺机枪。炮塔顶部装有一个小型指挥塔。炮塔内部的自动稳定器增强了 M5 轻型坦克的耐力和机动性，显著提高了其整体性能。绘制时外轮廓线条略粗些，内部结构线条较细。

M5轻型坦克绘制

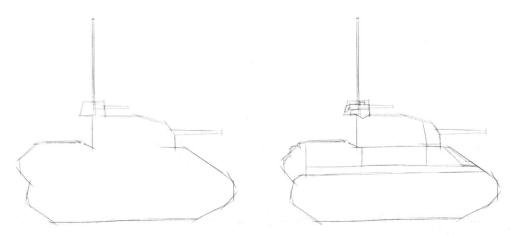

1 用切线画出坦克的大致外轮廓，在大致轮廓的基础上，用直线将坦克大致分为几个部分，为后面绘制详细的草图做准备。

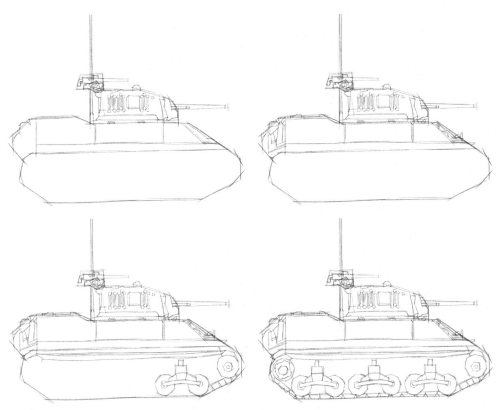

2 从坦克的机枪、炮塔画起，随后画出坦克的中间部分、履带、动力轮、支重轮等，完成草图的绘制。

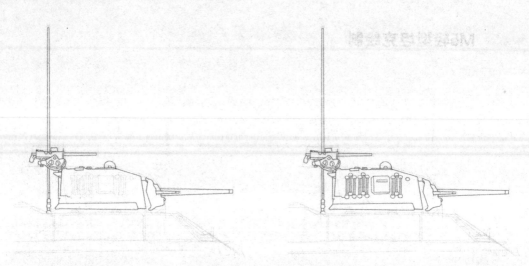

▶ 用橡皮把草图的颜色擦浅，在草图的基础上画出无线电天线、机枪、炮塔、炮管的外轮廓和内部结构。

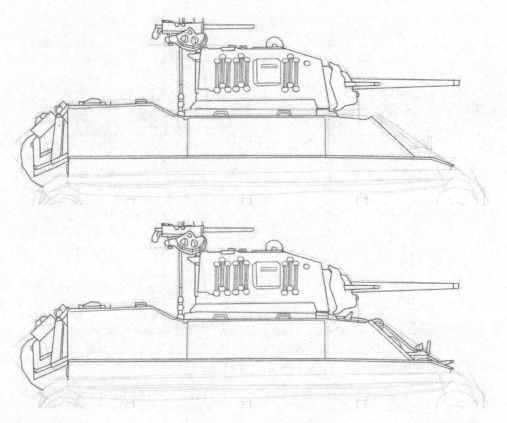

▶ 画出坦克的中间部分，对于较长的直线可以使用尺子辅助绘制。坦克的内部结构线条要画得稍细些。

将坦克的履带、动力轮和支重轮补充完整。在绘制曲线时要有耐心。

绘制细节要有耐心，要明确表现各部分的前后穿插关系。

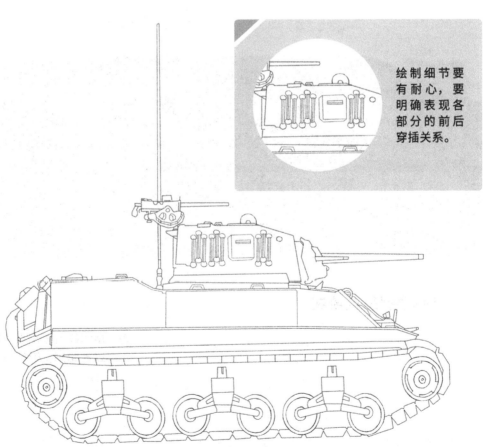

调整画面，用橡皮擦掉多余的辅助线，完成绘制。

3.3 M4中型坦克

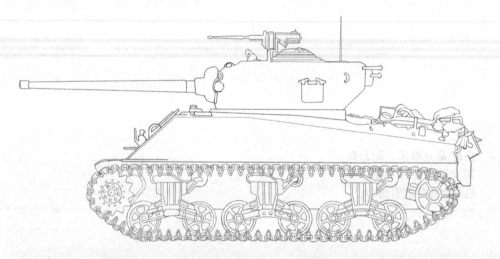

M4中型坦克特点分析

　　M4中型坦克以其可靠性强、易于维护和具有多种功能而出类拔萃。M4中型坦克的一些变体是在炮塔上增加了60管4.5英寸（1英寸=2.54厘米）火箭发射器，而其他变体则被改装成火焰喷射器坦克。此外，一些M4中型坦克进行了升级，将主炮更换为105毫米榴弹炮，从而增强了火力。履带和支重轮的刻画都是绘制重点，其中履带较为复杂，相互关联，绘制时要有耐心。

 ## M4中型坦克绘制

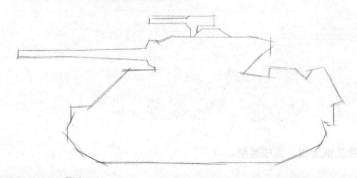

1 用切线勾画出坦克的大致外轮廓，确定坦克的外形。

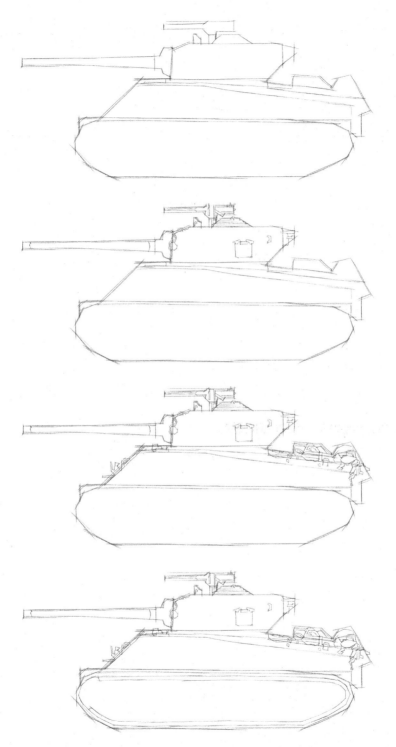

用长直线将坦克划分为上、中、下 3 个部分。接着画出上部分的炮管、炮塔以及坦克中间部分的结构，并确定履带的位置。

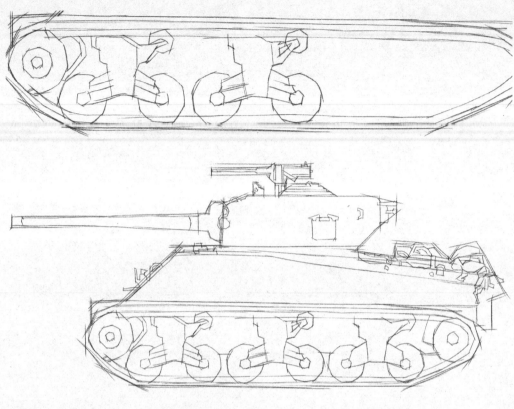

▶ 画出支重轮和动力轮，完成草图的绘制。

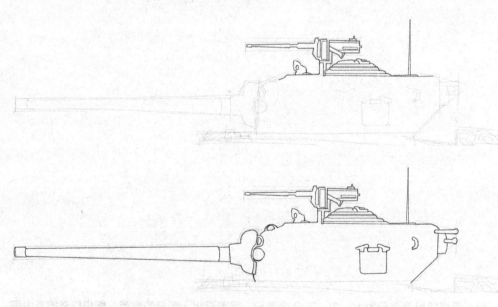

▶ 将草图的颜色擦浅后，画出炮塔和炮管的线稿。

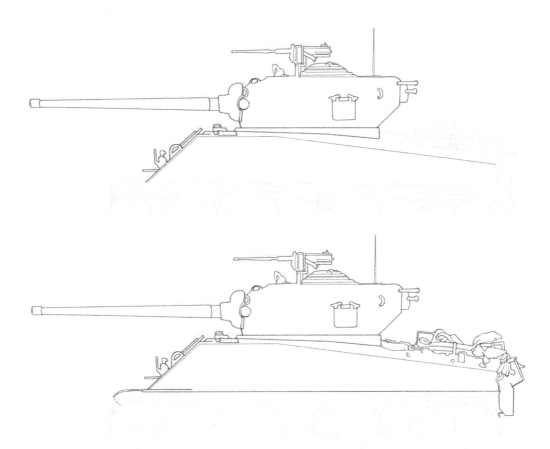

画出坦克的中间部分，注意细节的刻画。

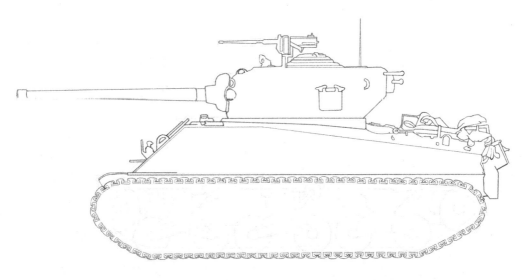

画出履带，注意刻画出履带部件相互穿插的关系。

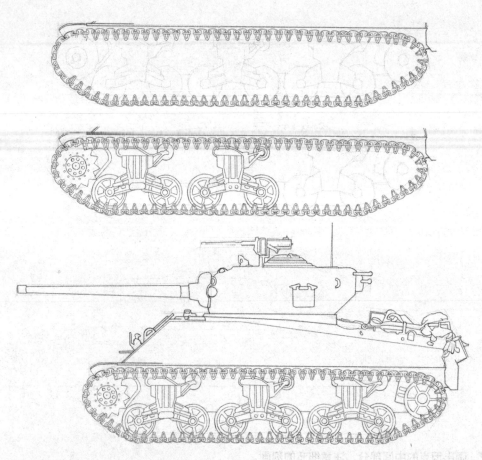

7 画出履带内侧的部件，绘制时要有耐心，位置要画准确。接下来画出动力轮和支重轮。

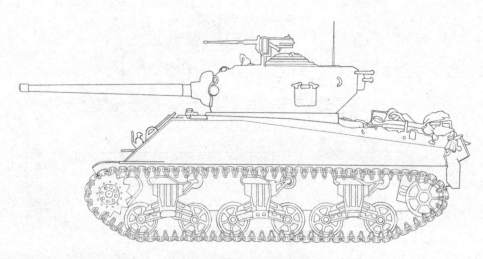

8 用橡皮擦掉多余的辅助线，使画面更加整洁，完成绘制。

3.4　悍马M997A1救护车

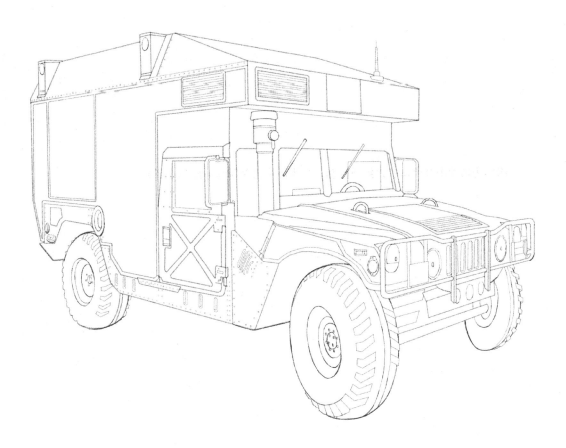

悍马M997A1救护车特点分析

悍马 M997A1 救护车是一款加长型战地救护车，该系列均装备了标准装甲，用于将伤员从战地救护所转移到后方。该车型的轮胎又宽又厚，胎面花纹粗糙，越野机动性强。绘制这一车型时，要注意准确描绘其轮胎。

悍马M997A1救护车绘制

1 用切线勾画出装甲车的大致外轮廓。再用直线将装甲车分成几个部分。

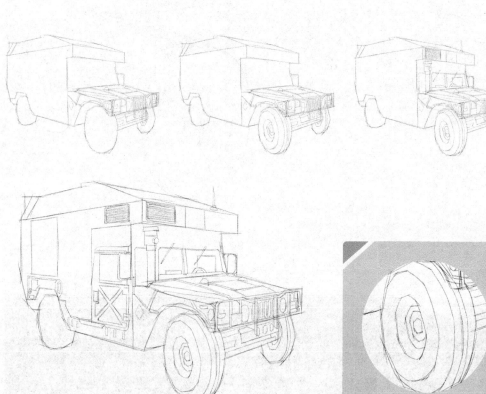

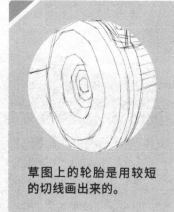

草图上的轮胎是用较短的切线画出来的。

2 画出车架、车头、前轮胎、车身部分。

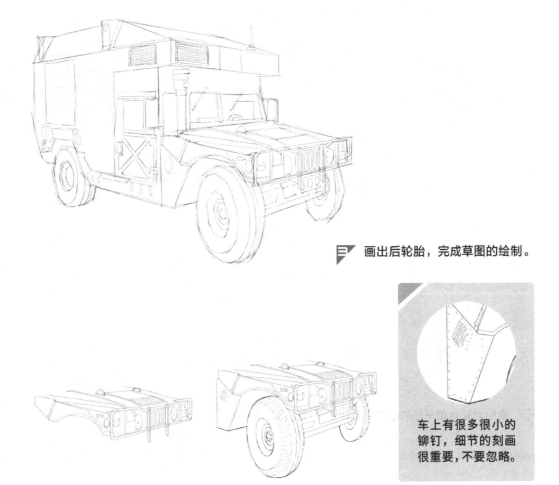

画出后轮胎，完成草图的绘制。

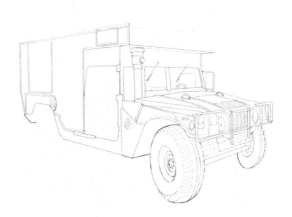

车上有很多很小的铆钉，细节的刻画很重要，不要忽略。

把草图的颜色擦浅。画出车头、车架和前轮胎的线稿。绘制车架时要注意其和车头的前后遮挡关系。

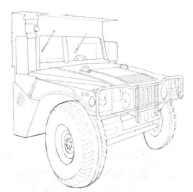

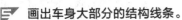

画出车身大部分的结构线条。

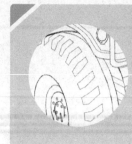

轮胎是有一定弧度的，绘制上面的纹理时要按照轮胎的弧度来调整纹理的形态。

5 将车门、通风口等细节补充完整。

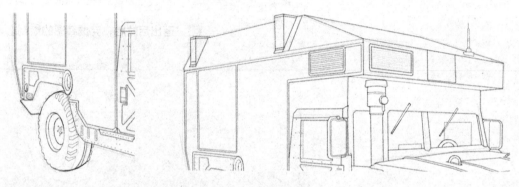

7 画出后轮胎和车顶的结构线条，长直线可借助尺子画出。

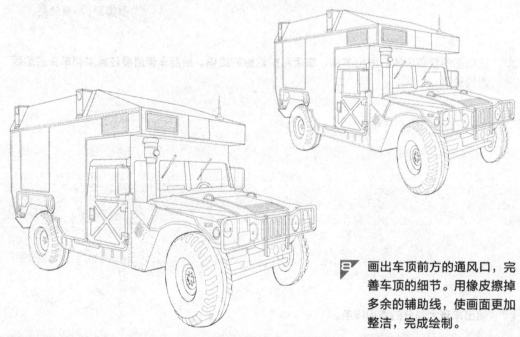

8 画出车顶前方的通风口，完善车顶的细节。用橡皮擦掉多余的辅助线，使画面更加整洁，完成绘制。

3.5　玛蒂尔达2型步兵坦克

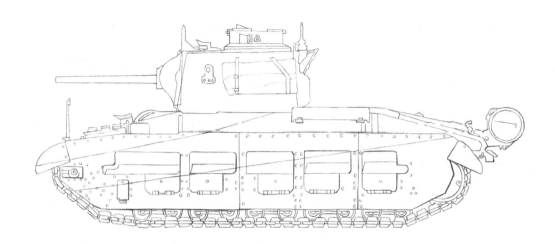

玛蒂尔达2型步兵坦克特点分析

　　玛蒂尔达 2 型步兵坦克在其炮塔上安装了一门 40 毫米口径火炮。它的侧裙板和挡泥板可以提供额外的保护，并且其各个部分的装甲厚度都有所增加。玛蒂尔达 2 型步兵坦克整体的存在感很强，尤其是在履带几乎完全被钢板覆盖的一侧。绘制的时候要准确描绘出侧裙板与履带齿轮的前后关系。

玛蒂尔达2型步兵坦克绘制

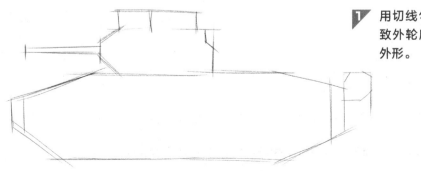

1 用切线勾画出坦克的大致外轮廓，确定坦克的外形。

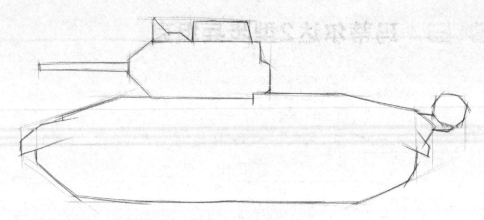

在大致外轮廓的基础上更加明确地画出坦克的外轮廓线条。

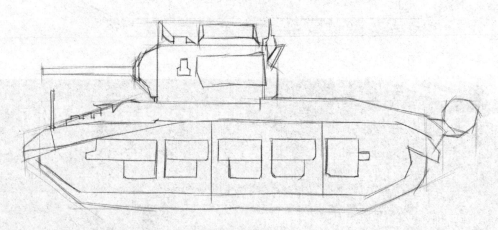

用直线画出坦克的内部结构，并细化其外轮廓。

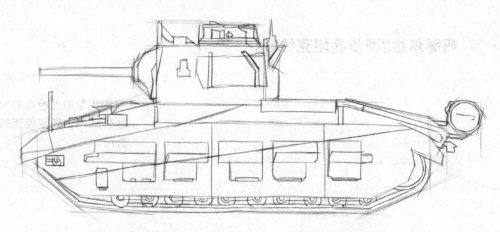

细化内部结构，明确地画出各个部分的准确位置，完成草图的绘制。

将草图的颜色擦浅。从坦克的最上方开始绘制，画出最上方的外形。

向下绘制炮管和炮塔。炮管的线条较长，可以借助尺子来画。

绘制细节时要有耐心，要明确地体现出各部分的前后穿插关系。

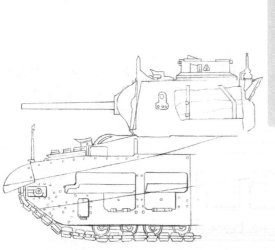

画出坦克下方前部，较长的线条同样可以用尺子辅助绘制。

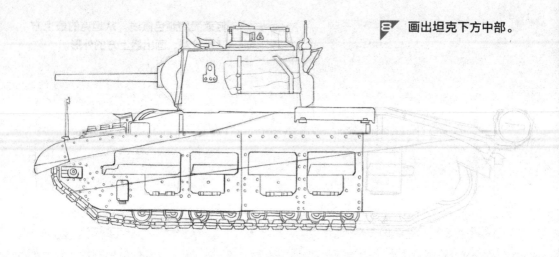

8 画出坦克下方中部。

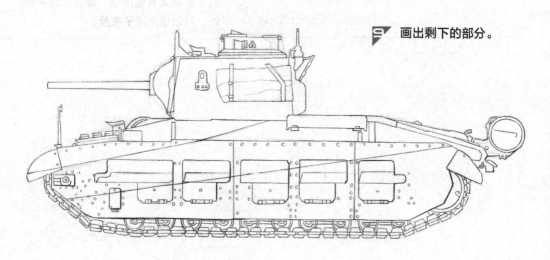

9 画出剩下的部分。

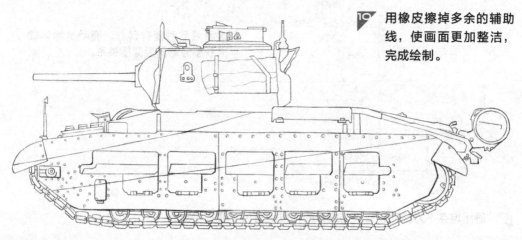

10 用橡皮擦掉多余的辅助线，使画面更加整洁，完成绘制。

3.6　C系列III型巡洋坦克

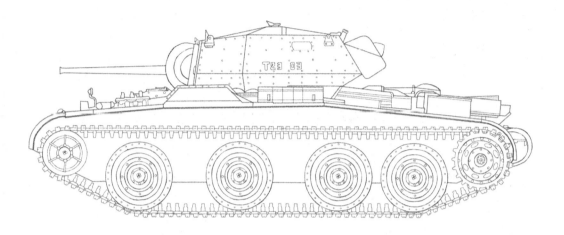

 C系列III型巡洋坦克特点分析

　　C 系列 III 型巡洋坦克具有引人注目的克里斯蒂悬挂系统，带有明显的大直径转向轮。从外观上看，C 系列 III 型巡洋坦克与征服者坦克极为相似，可以说前者是后者的改进版。由于细节丰富，绘制该坦克时需要有耐心。

 C系列III型巡洋坦克绘制

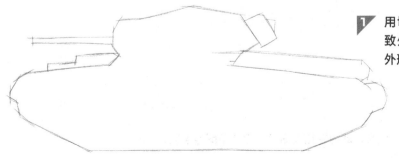

1 用切线勾画出坦克的大致外轮廓，确定坦克的外形。

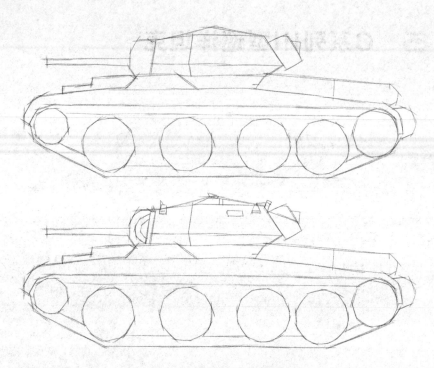

用切线画出坦克的各个部分，接着从炮塔开始细化草图。

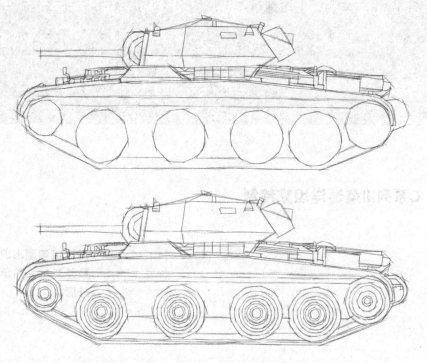

往下画出装甲板、履带、动力轮和支重轮，完成草图的绘制。

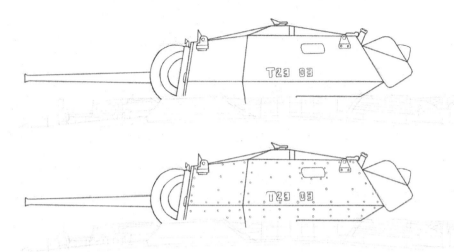

4 用橡皮把草图的颜色擦浅。画出炮管和炮塔，接着画出炮塔上的铆钉。写出型号。

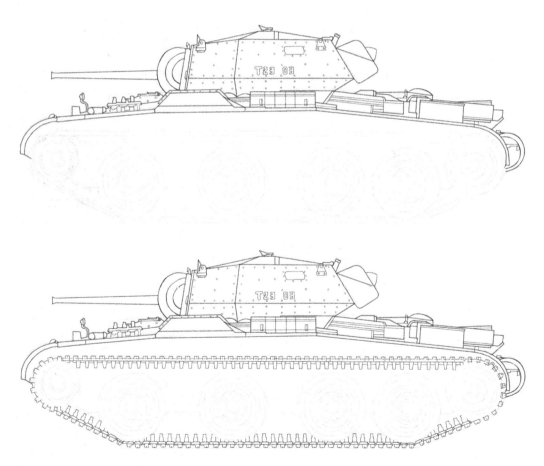

5 画出装甲板的结构和履带。

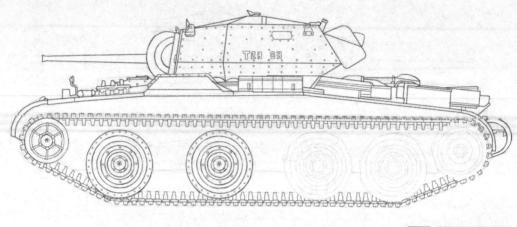

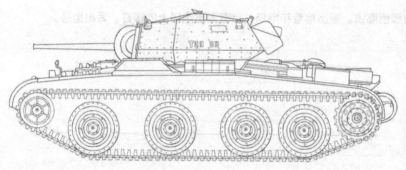

刻画履带和
支重轮时要
注意零件之
间的距离大
致是相等的。

▷ 画出支重轮和动力轮。

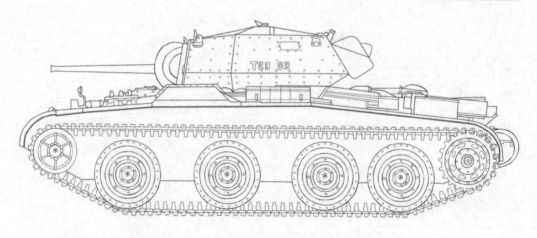

▷ 调整画面，用橡皮擦掉多余的辅助线，使画面更加整洁，完成绘制。

3.7 蝎式轻型坦克

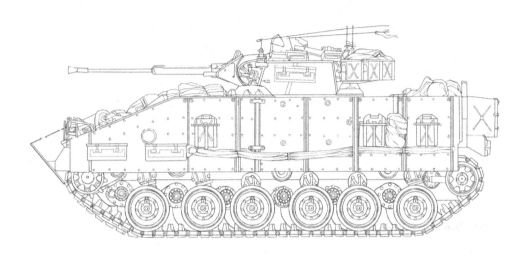

蝎式轻型坦克特点分析

蝎式轻型坦克是英国研制的一种侦察车。它的特点是体积小、重量轻，特别适用于紧急空投作战和远征作战。它对各种地形具有出色的适应性，拥有"世界上最小、最轻的坦克"的称号。绘制该坦克需要注意许多细节。在绘制内部结构时，要掌握线条的粗细变化，确保细节部分的线条较细，整体轮廓线条较粗。

 蝎式轻型坦克绘制

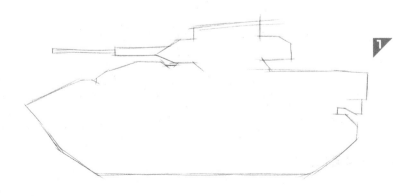

1 用切线勾画出坦克的大致外轮廓，确定坦克的外形。

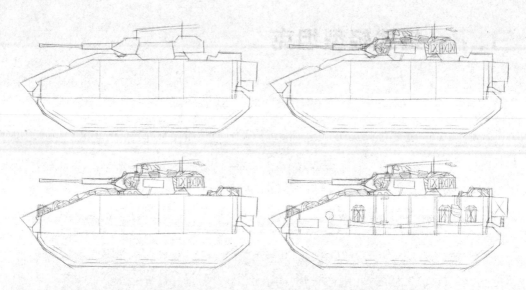

用切线画出坦克的内部结构，接着从炮塔、装甲板开始细化草图。

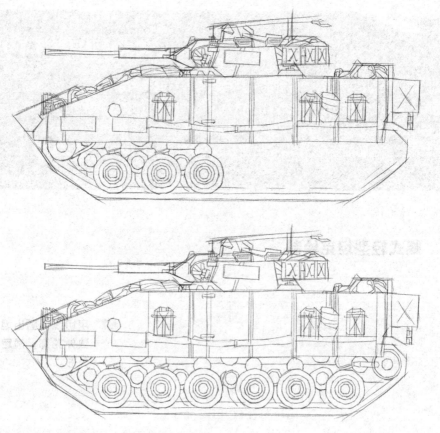

画出动力轮和支重轮，完成草图的绘制。

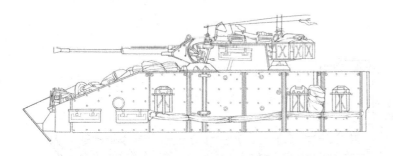

将草图的颜色擦浅。从炮塔画起，接着画出炮管以及装甲板的前部和中部。

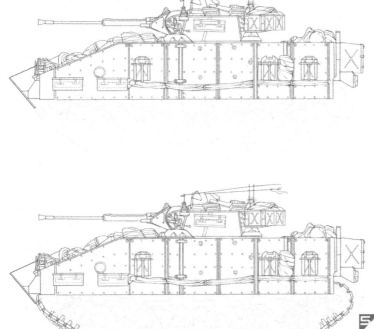

装甲板上有铆钉，绘制时要注意，不能遗漏。

画出装甲板的后部，接着画出履带。

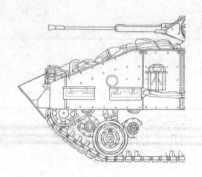
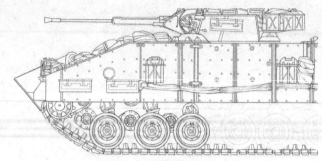

支重轮和后方的小
轮要细致刻画，要
明确二者的前后穿
插关系。

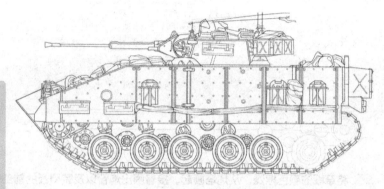

从前向后绘制支重轮和
小轮，并画出动力轮。

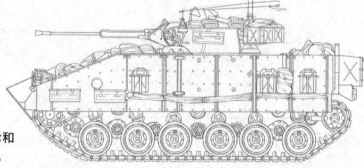

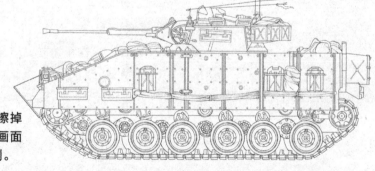

调整画面，用橡皮擦掉
多余的辅助线，使画面
更加整洁，完成绘制。

CHAPTER 4

第4章

中型战车

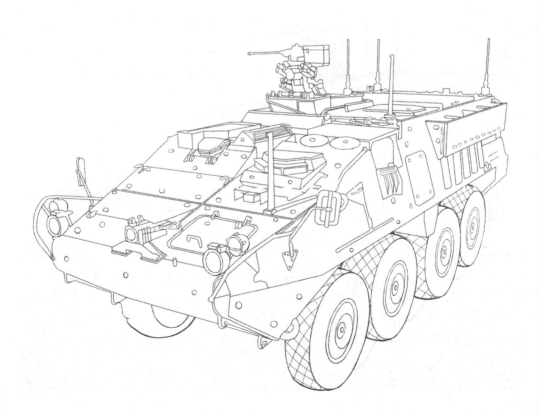

4.1 半人马座MARK IV型坦克

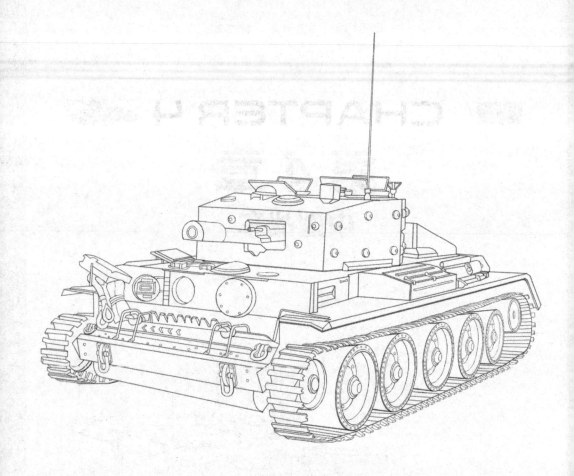

半人马座MARK IV型坦克特点分析

半人马座 MARK IV 型坦克最高时速可达 64 千米。车体和炮塔主要是焊接结构，有些也采用铆接结构。装甲厚度范围为 8 ~ 76 毫米。半人马座 MARK IV 型坦克很几何化，绘制时要注意刻画出装甲的厚重感。由于此处绘制的是侧面视角下的坦克，因此绘制时要把握好坦克的透视变化，最明显的变化就是越后面的支重轮看上去越小。

半人马座MARK IV型坦克绘制

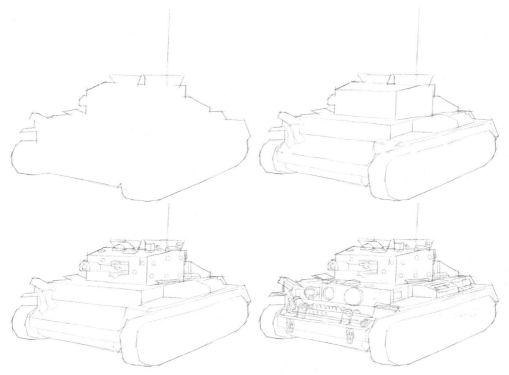

1 用切线画出坦克的大致外轮廓，在大致外轮廓的基础上细化坦克结构。接着依次刻画出炮塔、炮管、装甲板和防护架的结构与细节。

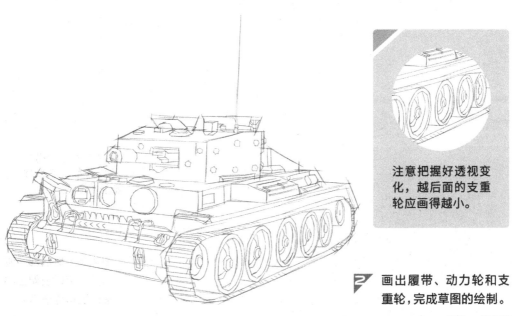

注意把握好透视变化，越后面的支重轮应画得越小。

2 画出履带、动力轮和支重轮，完成草图的绘制。

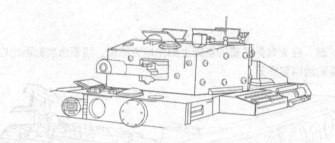

把草图的颜色擦浅。
画出炮塔、炮管和装
甲板前部。

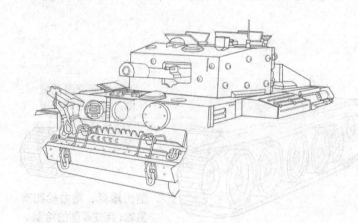

要明确零件的前后
穿插关系，这样才
能营造出空间感。

细化装甲板后部，画
出防护架以及架上的
辅助工具等细节。

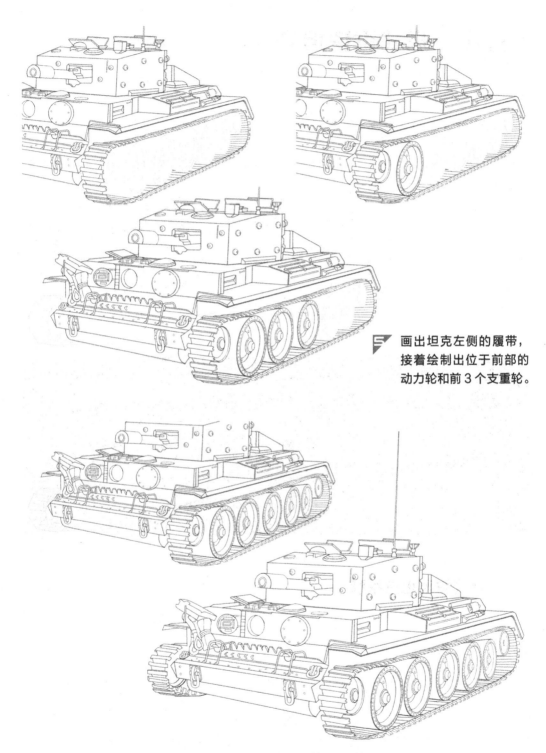

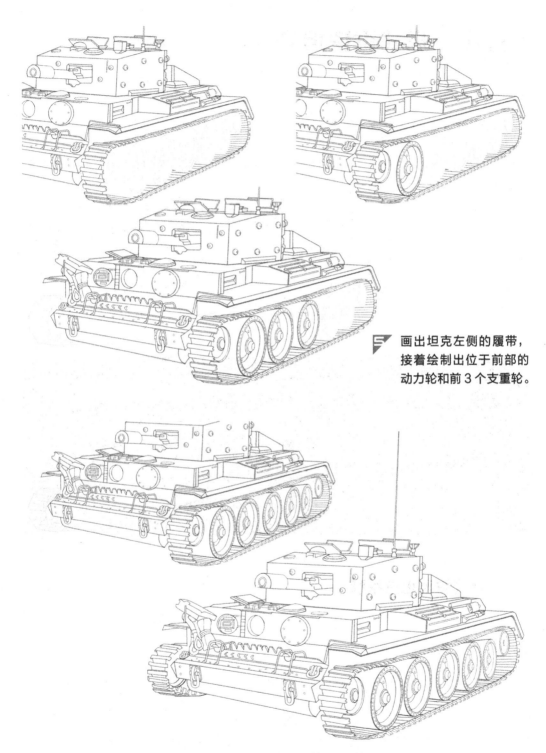 画出坦克左侧的履带，接着绘制出位于前部的动力轮和前 3 个支重轮。

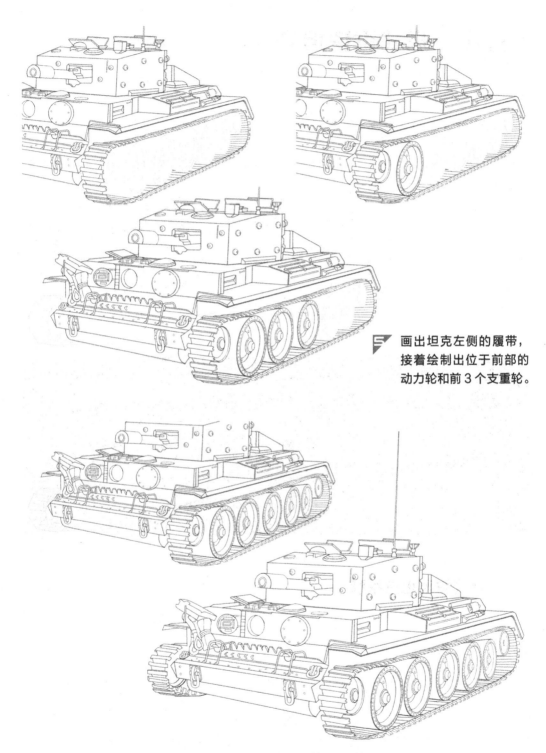 将剩下的支重轮的动力轮添画完整，接着画出坦克右侧的履带，然后用橡皮擦掉多余的辅助线，使画面更加整洁，完成绘制。

4.2 虎式重型坦克

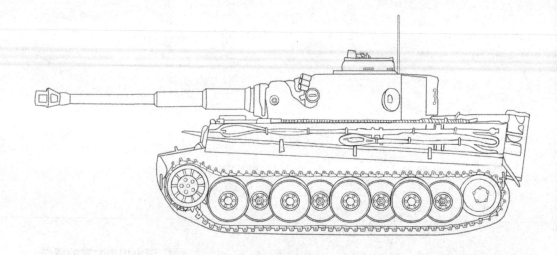

虎式重型坦克特点分析

　　虎式重型坦克的车体和炮塔均采用焊接钢装甲结构，这为虎式重型坦克提供了一个形状优美的保护壳。正面装甲厚度较大，但由于整体重量较重，虎式重型坦克的功率比较低，机动系统经常出问题，因此虎式重型坦克较脆弱。绘制时要注意支重轮的前后位置关系，后面的支重轮被前面的支重轮遮住了一部分。

虎式重型坦克绘制

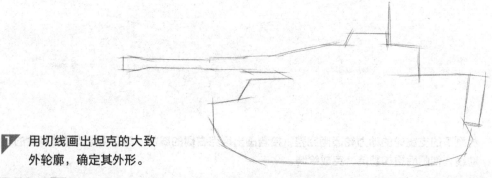

1 用切线画出坦克的大致
外轮廓，确定其外形。

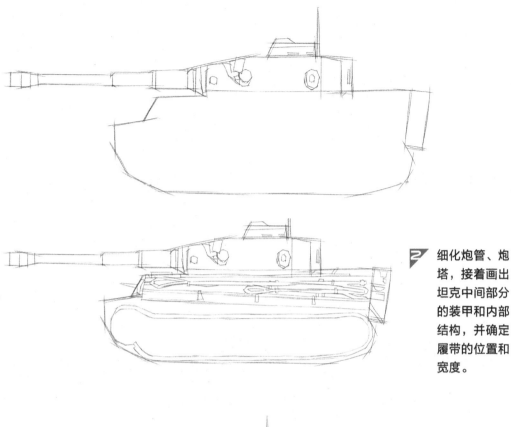

2　细化炮管、炮塔，接着画出坦克中间部分的装甲和内部结构，并确定履带的位置和宽度。

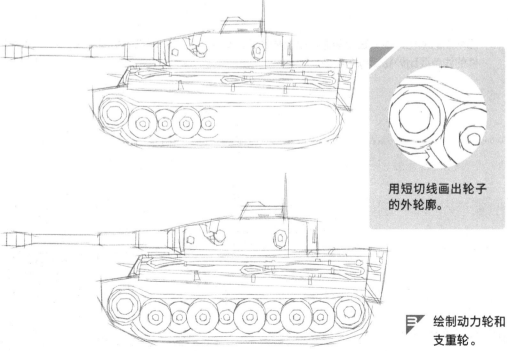

用短切线画出轮子的外轮廓。

3　绘制动力轮和支重轮。

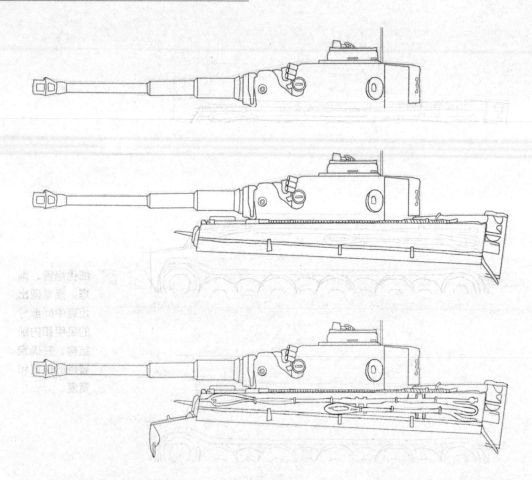

把草图的颜色擦浅。在草图的基础上依次画出炮管、炮塔和坦克的中间部分。中间部分零件的线条要比外轮廓线条细些。

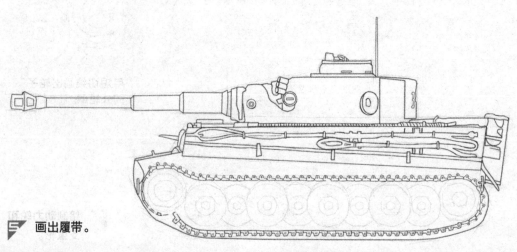

画出履带。

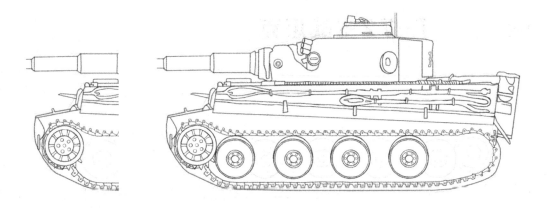

画出前端的动力轮和靠外的 4 个支重轮。

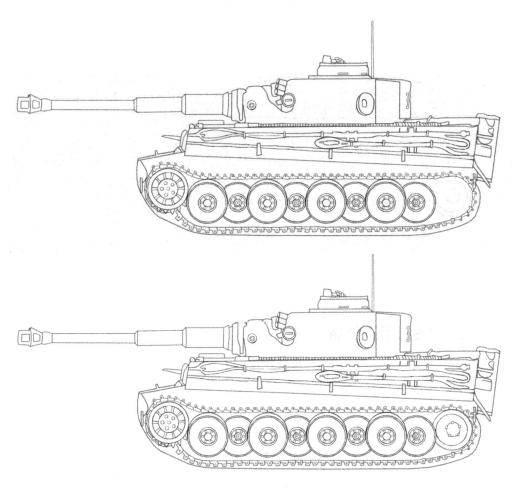

画出靠内的 4 个支重轮和后端的动力轮，用橡皮擦掉多余的辅助线，使画面更加整洁，
完成绘制。

4.3 T-72主战坦克

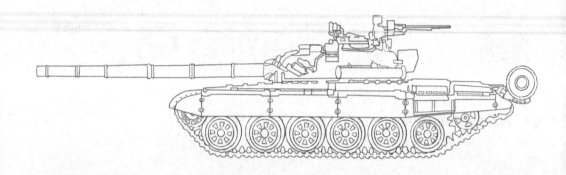

T-72主战坦克特点分析

 T-72 主战坦克的车体采用钢板焊接而成，车内分为前部驾驶舱、中部战斗舱和后部动力舱 3 个部分。炮塔采用铸造结构，呈半球形，位于车体中部上方，内部配备车长和炮长两名乘员的座位。在绘制 T-72 主战坦克时，需要把握好线条的粗细变化。

 ## T-72主战坦克绘制

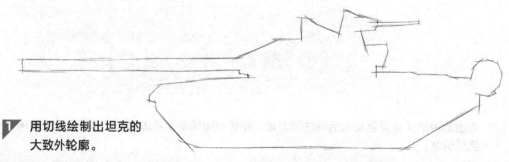

1 用切线绘制出坦克的大致外轮廓。

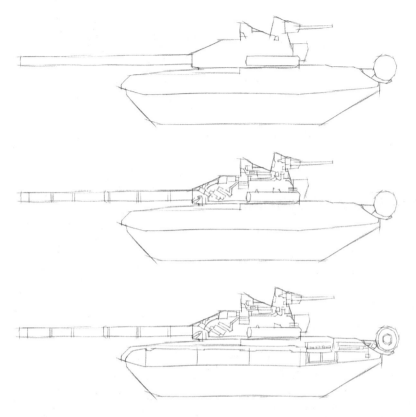

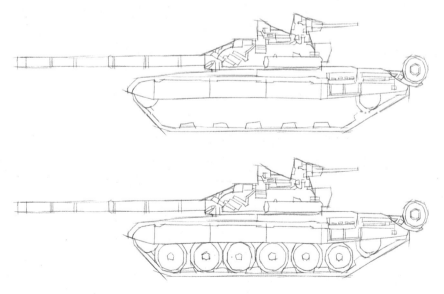

2 在大致外轮廓的基础上将坦克分为上、中、下 3 个部分。依次画出上部的炮管、炮塔和机枪，以及坦克中间的部分。

3 画出履带、动力轮和支重轮，完成草图的绘制。

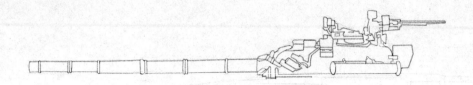

把草图的颜色擦浅，画出炮管和炮塔。

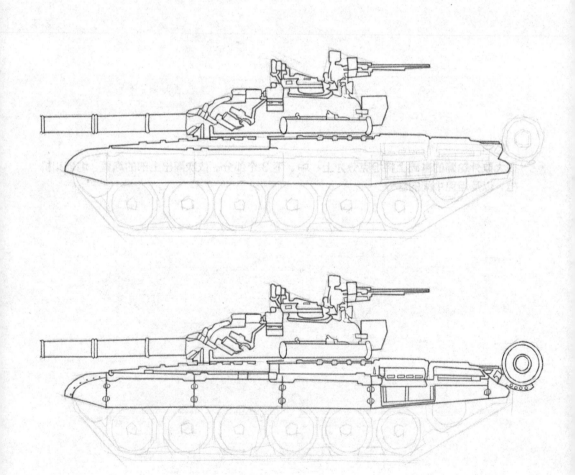

画出坦克中间部分的装甲板结构和后方的燃油筒，较长的线条可以用尺子辅助绘制。

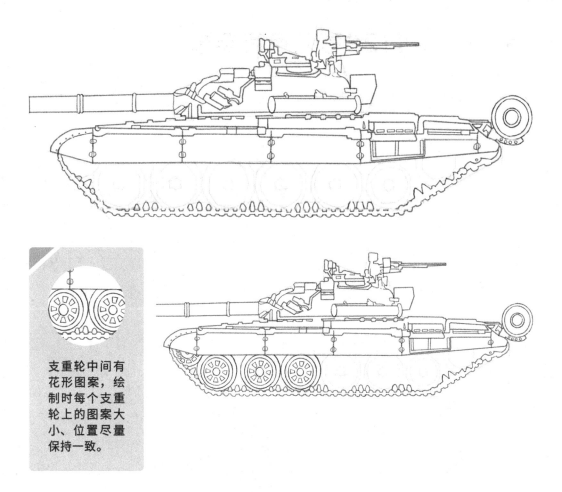

支重轮中间有花形图案,绘制时每个支重轮上的图案大小、位置尽量保持一致。

◤ 画出履带、前端的动力轮和前 3 个支重轮。

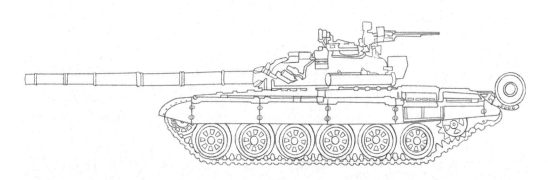

◤ 画出后面 3 个支重轮和后端的动力轮。用橡皮擦掉多余的辅助线,使画面更加整洁,完成绘制。

4.4 M1126型装甲运兵车

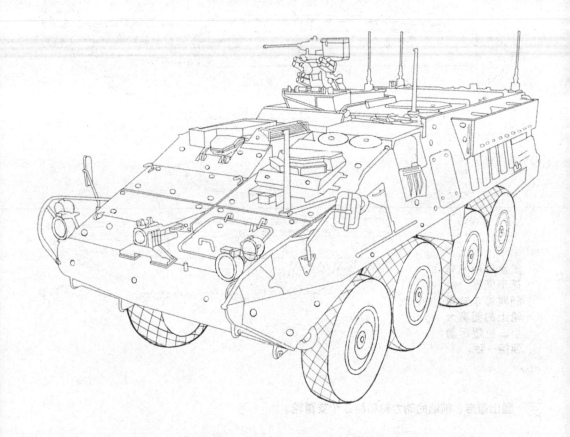

M1126型装甲运兵车特点分析

M1126 型装甲运兵车能够在 100 米范围内全方向防御 7.62 毫米步枪子弹的射击，关键部位可抵御 12.7 毫米高射机枪子弹的射击；在进行装甲增强后，M1126 型装甲运兵车能够全方位防御 12.7 毫米枪弹的射击，关键部位可抵御 23 毫米以下口径机炮的射击。作为新型数字化部队的装甲中坚，M1126 型装甲运兵车上配备了大量部件，在绘制时需要准确刻画其细节，并注意部件的准确位置和前后关系。

M1126型装甲运兵车绘制

1 用切线绘制出装甲运兵车的大致外轮廓，用线条概括出车的各个部分，为之后的绘制打好基础。

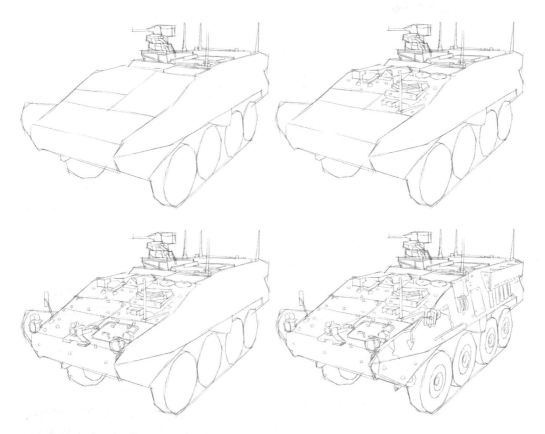

2 从上往下细化结构，直至草图绘制完成。车上的零件较多，绘制时注意不要遗漏。

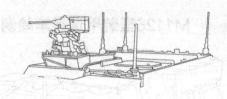

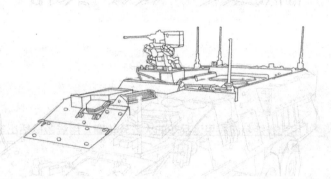

把草图的颜色擦浅。
画出车顶上方的结构，
接着画出车的右部。
绘制密集的线条时，
要将线条画细些，不
要让线条重叠在一起。

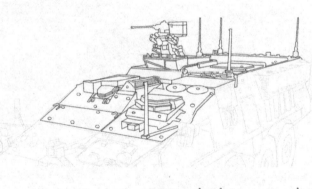

车上的零件很多，
有的零件相互遮挡，
绘制时要注意体现
它们的遮挡关系。

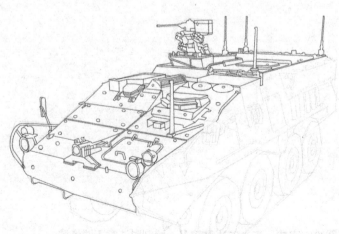

画出车的左部和前端，
以及车右侧露出的车
灯部分。

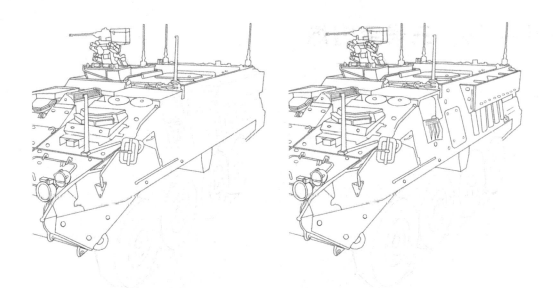

画出车侧面的结构，注意透视视角下车身结构及零件的形状的变化。

画出轮胎，轮胎上的纹理随轮胎的弧度而弯曲。用橡皮擦掉多余的辅助线，使画面更加整洁，完成绘制。

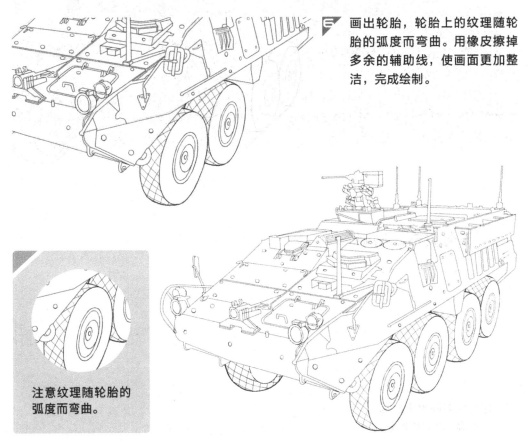

注意纹理随轮胎的弧度而弯曲。

4.5 三号突击炮

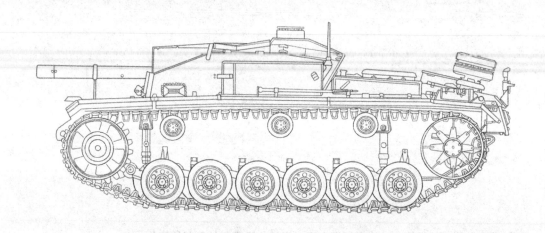

三号突击炮特点分析

　　三号突击炮是德国产量最大的装甲车之一。由于它没有炮塔，制造时间可以大大缩短，因此产量非常高。低矮的车身和厚实的履带，是其显著特点。在绘制三号突击炮时，重点应放在履带、动力轮和支重轮上。

三号突击炮绘制

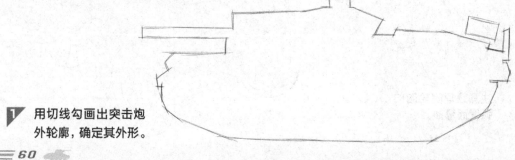

1 用切线勾画出突击炮外轮廓，确定其外形。

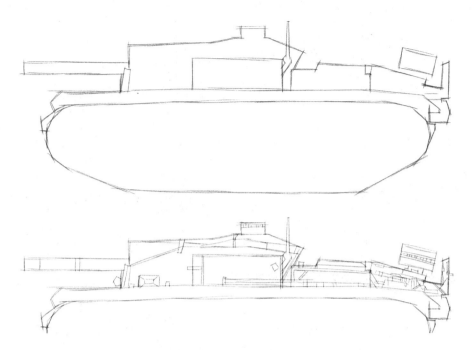

2 用直线把三号突击炮分成几个部分，接着画出三号突击炮的上部。

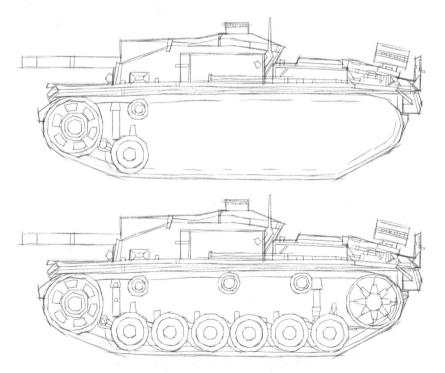

3 画出履带上方装甲板中间的结构线和履带外形。然后从前端的动力轮开始细化草图，画出上方小轮、支重轮和后端动力轮等结构。完成草图的绘制。

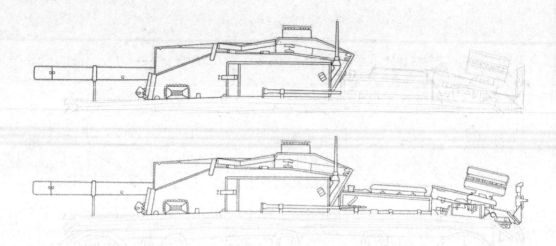

把草图的颜色擦浅。画出三号突击炮的上部。

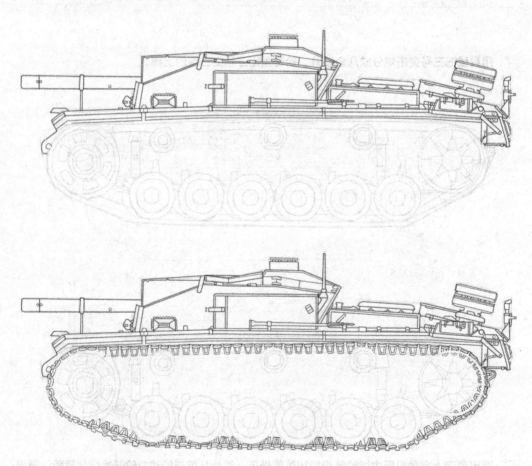

刻画装甲板和履带的细节。

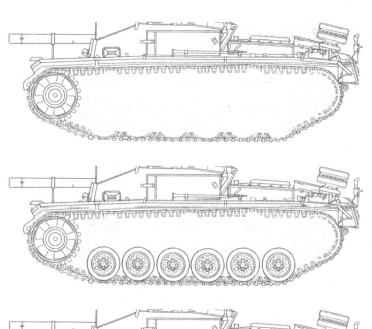

绘制时要尽量使支
重轮上的图案保持
一致。

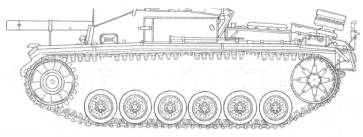

画出前端的动力轮，
接着画出底部的一排
支重轮，再画出后端
的动力轮。

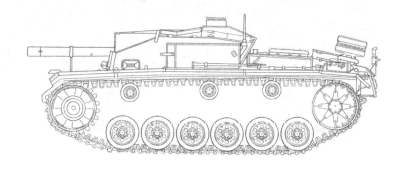

绘制出上方的 3 个
小轮，细化零件。用
橡皮擦掉多余的辅助
线，使画面更加整
洁，完成绘制。

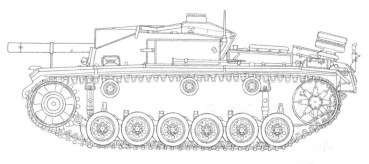

4.6 M270多管火箭炮

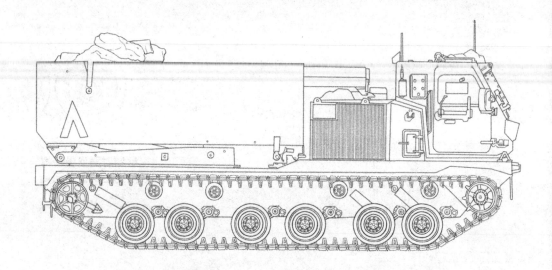

M270多管火箭炮特点分析

 M270 多管火箭炮采用模块化技术，具有出色的机动性和防护性能，火力密集且精准度高。M270 多管火箭炮的发射箱是巨大的长方体箱形，在绘制时需要先将车头、发射箱以及下方履带的相对位置和比例关系确认好，再进行细节刻画。

 M270多管火箭炮绘制

1 用切线勾画出多管火箭炮的大致外轮廓，确定它的外形。

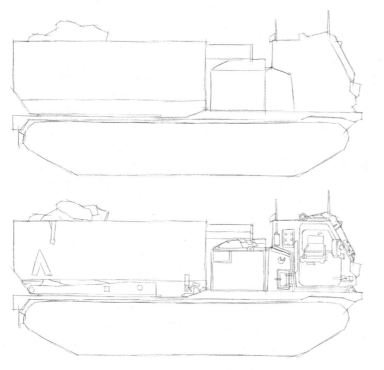

2 把多管火箭炮分成
几个部分，然后细
化上部。

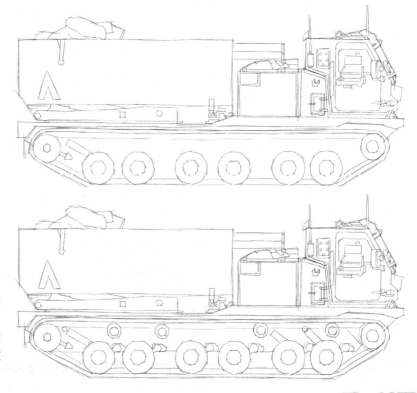

3 画出履带、动
力轮、支重轮、
小轮和剩下的
零件，完成草
图的绘制。

把草图的颜色擦浅。绘制出车头。

画出放置炮管的长方形箱式装置及上面的物品。接着画出履带上方的防护板和履带。

画出两侧的动力轮，再画出底部的支重轮，绘制时要细心。

将上面的小轮补充完整，并绘制出零件。用橡皮擦掉多余的辅助线，使画面更加整洁，完成绘制。

4.7 M2步兵战车M2A1型

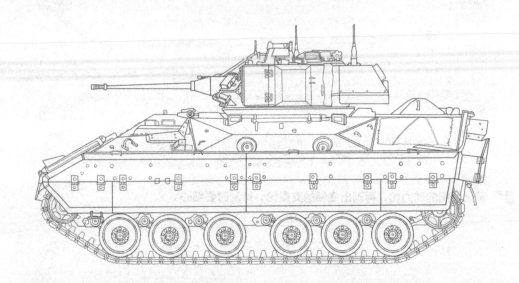

M2步兵战车M2A1型特点分析

　　M2步兵战车M2A1型是一种履带式中型战斗装甲车辆，专为步兵机动作战而设计。它可以独立作战，也可以与坦克协同作战。车体采用轻型金属合金装甲焊接结构，具备抵御炮弹攻击的能力，并在底部配备了附加装甲以抵御地雷攻击。M2步兵战车M2A1型上有许多小零件，绘制时应注意不要遗漏。

M2步兵战车M2A1型绘制

1 用切线画出步兵战车的外轮廓。

▶ 用直线将步兵战车分成几个部分，接着从炮管开始细化步兵战车的内部结构。

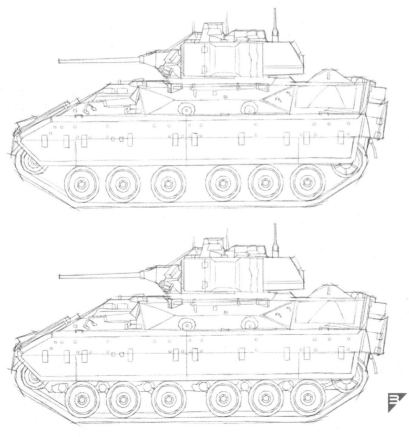

▶ 画出轮子及零件，
完成草图的绘制。

把草图的颜色擦浅。细化炮管、炮塔和步兵战车的中间上半部分。

画出步兵战车中间下半部分的装甲板。

装甲板上有铆钉，绘制时要注意刻画。

画出履带和前后两端的动力轮。

画出支重轮，细化零件。用橡皮擦掉多余的辅助线，使画面更加整洁，完成绘制。

4.8 M109自行榴弹炮M109A1型

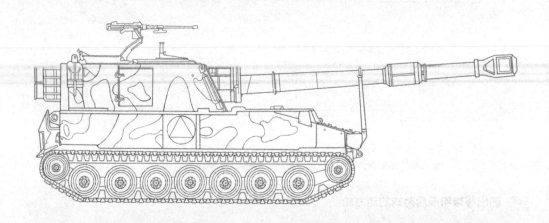

M109自行榴弹炮M109A1型特点分析

M109 自行榴弹炮 M109A1 型拥有一个由 5083 铝板焊接而成的大炮塔,内径为 2.51 米,宽度为 3.15 米,炮塔顶部距离地面 3.048 米,内部可容纳 5 名乘员。M109 自行榴弹炮 M109A1 型炮塔可以进行 360 度旋转,但在射击时只允许在车身中线左右各 30 度的范围内旋转,同时在射击前需要锁定悬挂系统并放下驻锄。在绘制时要注意突出其炮管口径较大的特点。

 M109系列榴弹炮M109A1型绘制

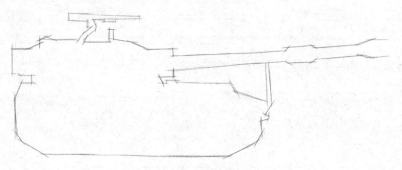

1 用切线勾画出自行榴弹炮的大致外轮廓,确定其外形。

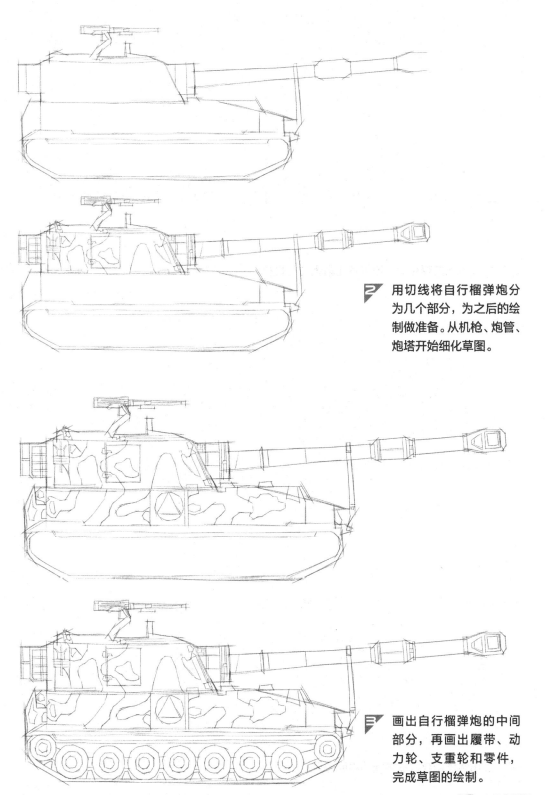

用切线将自行榴弹炮分
为几个部分，为之后的绘
制做准备。从机枪、炮管、
炮塔开始细化草图。

画出自行榴弹炮的中间
部分，再画出履带、动
力轮、支重轮和零件，
完成草图的绘制。

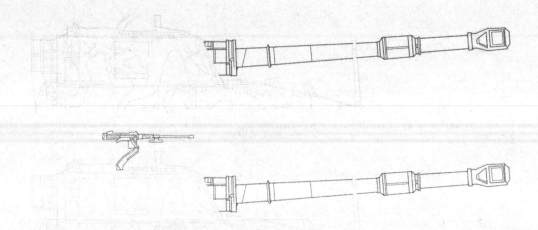

4 擦浅草图的颜色。画出炮管和最上方的机枪。

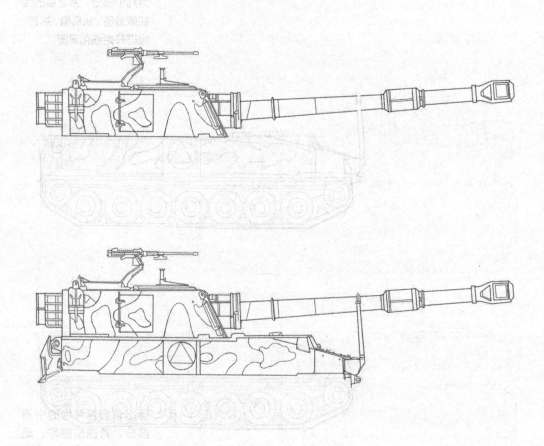

5 画出炮塔和自行榴弹炮的中间部分。

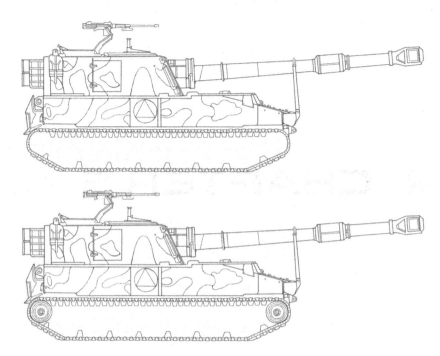

画出履带和前后两端的动力轮。

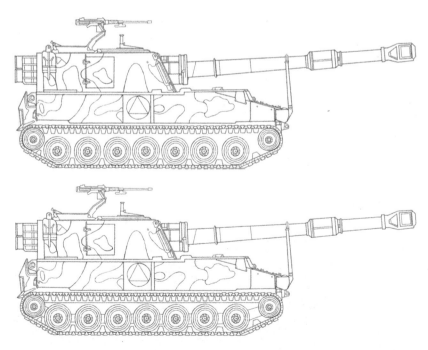

将剩下的支重轮和零件补充完整，用橡皮擦掉多余的辅助线，使画面更加整洁，完成绘制。

CHAPTER 5

第 5 章

大型战车

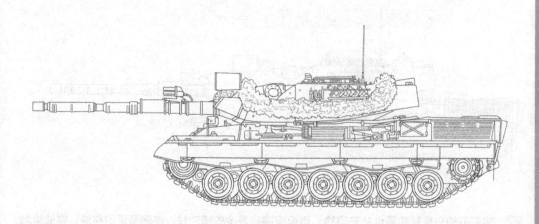

5.1　T-10重型坦克

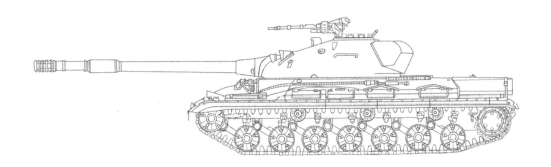

T-10重型坦克特点分析

　　T-10 重型坦克搭载一门 122 毫米坦克炮，车体采用全焊接结构，装甲厚度达 120 毫米，全重为 50 吨。T-10 重型坦克的主要用途是为 T-54/55 坦克提供远程火力支援并扮演阵地突破的角色。在绘制 T-10 重型坦克时，重点应放在车身中部及履带和支重轮上。因为有许多细节需要刻画，所以绘画时需要有耐心，并确保没有遗漏任何一个零件。

T-10重型坦克绘制

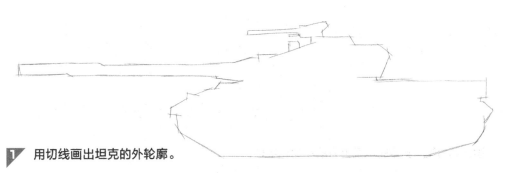

1 用切线画出坦克的外轮廓。

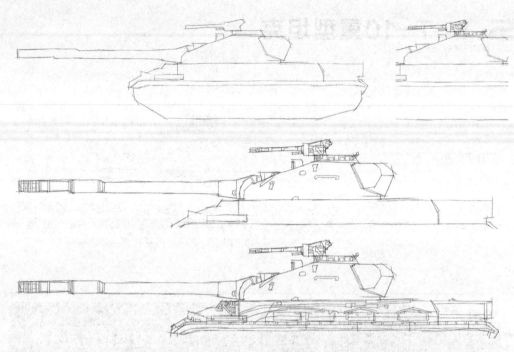

2 用直线将坦克分成几个部分，接着依次绘制顶部机枪、炮管、炮塔、坦克的中间部分。

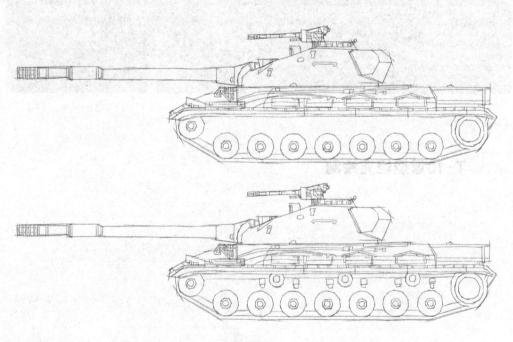

3 画出动力轮、支重轮以及上方的小轮和零件。

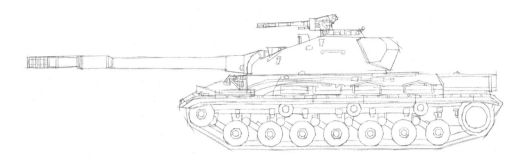

▶ 将剩下的零件补充完整，完成草图的绘制。

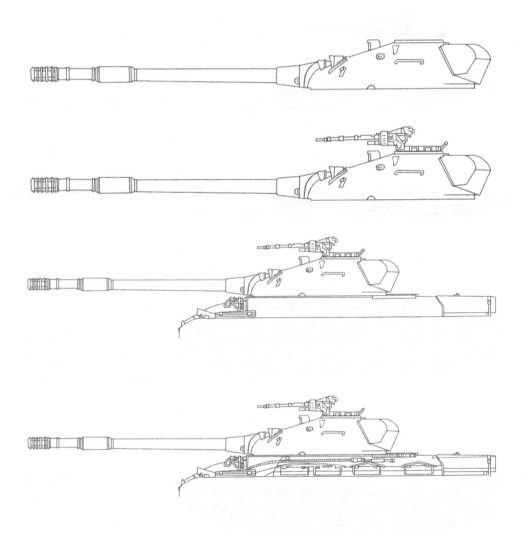

▶ 擦浅草图的颜色。开始绘制线稿。画出炮塔、炮管、机枪及车身中部上半部分装甲板。

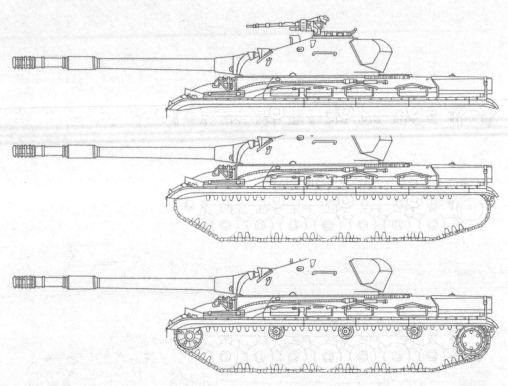

画出履带上方的防护板，较长的直线可用尺子辅助绘制。继续画出履带以及前后两端的动力轮和上方的 3 个小轮。

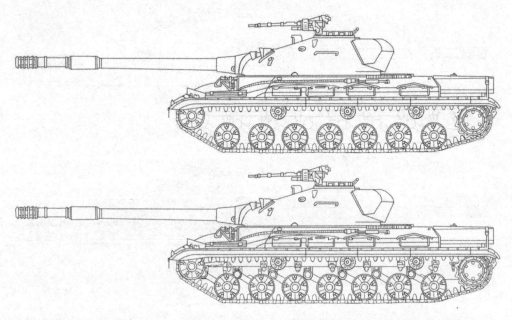

画出支重轮和零件。用橡皮擦掉多余的辅助线，使画面更加整洁，完成绘制。

5.2 M1艾布拉姆斯主战坦克M1A1型

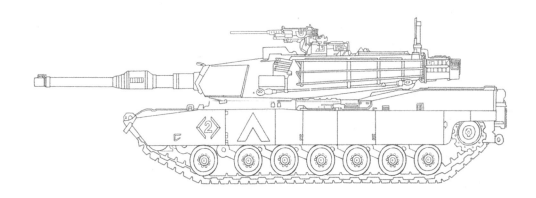

 M1艾布拉姆斯主战坦克M1A1型特点分析

　　M1 艾布拉姆斯主战坦克 M1A1 型属于第三代主战坦克。该坦克总重达 57 吨，乘员为 4 人，最高时速可达 66.8 千米，最大行程为 465 千米。在绘制该坦克时，多用横线和斜线，同时需要注意外轮廓线条应当比内部结构线条粗一些。

 M1艾布拉姆斯主战坦克M1A1型绘制

1 用切线画出坦克的外轮廓。

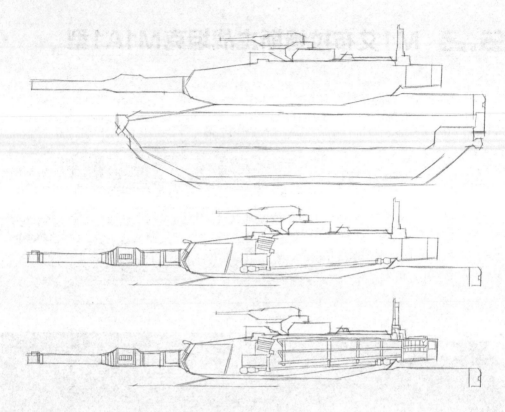

2 细化坦克的结构。接着画出炮管、炮塔。

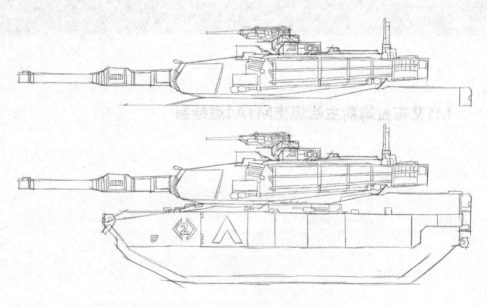

3 画出顶部的机枪和坦克的中间部分，长直线可用尺子辅助画出。

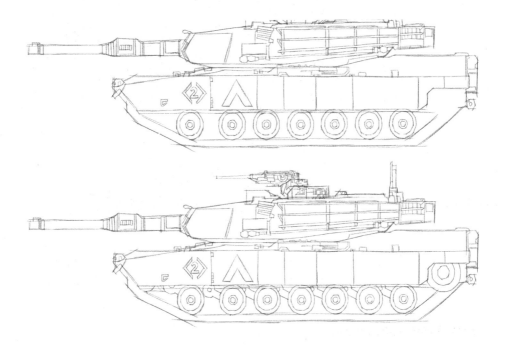

画出支重轮、动力轮和穿插的零件，完成草图的绘制。

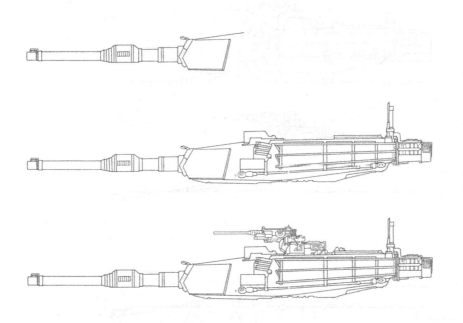

擦浅草图的颜色。画出炮管、炮塔和顶部的机枪。

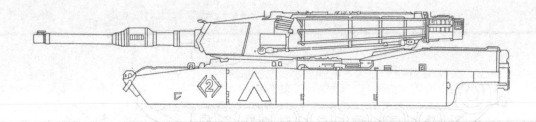

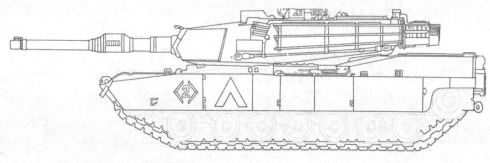

画出坦克的中间部分和履带。

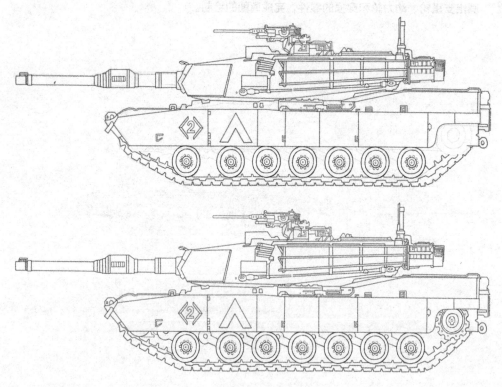

画出支重轮，接着画出动力轮和穿插的零件。用橡皮擦掉多余的辅助线，使画面更加整洁，完成绘制。

5.3 挑战者III型主战坦克

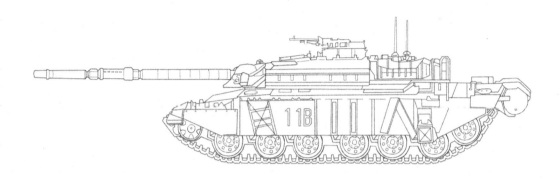

挑战者III型主战坦克特点分析

挑战者坦克与奇伏坦坦克在总体布局上相似。驾驶舱位于车体前部，战斗舱位于车体中部，动力舱位于车体后部。车体和炮塔均采用乔巴姆装甲。在绘制该坦克的外形时，主要使用直线，短线可以直接绘制，较长的直线可以使用尺子辅助绘制。干净利落的直线能更好地表现坦克的坚硬感。

挑战者III型主战坦克绘制

1 用切线画出坦克的外轮廓。

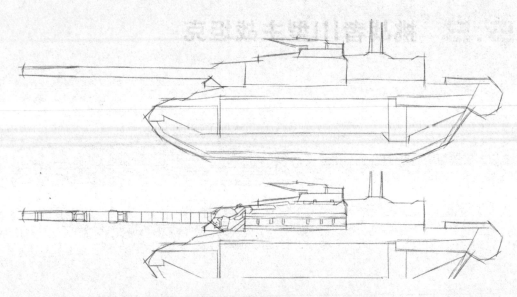

用直线将坦克分成几个部分，在此基础上画出炮管和炮塔的前部。

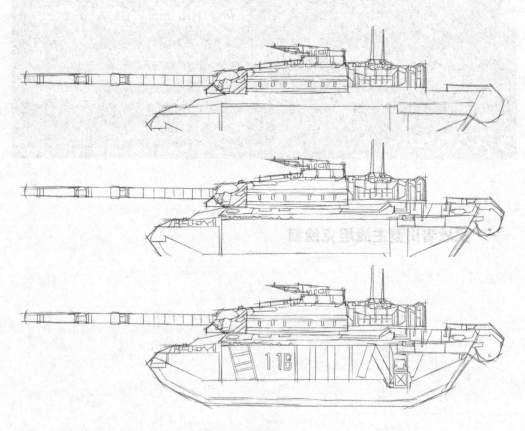

画出顶部机枪、炮塔的后部和坦克的中间部分。

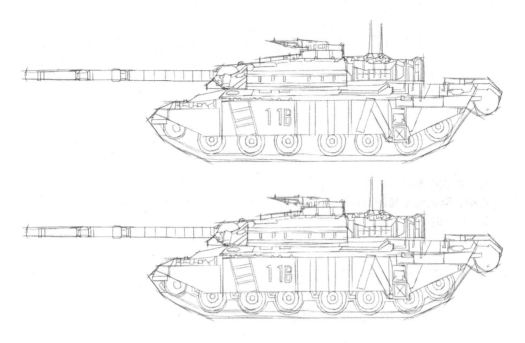

画出动力轮、支重轮和穿插的零件，完成草图的绘制。

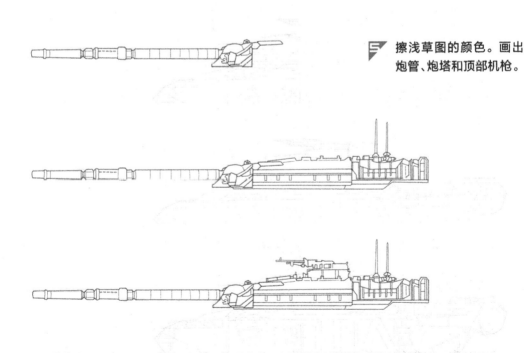

擦浅草图的颜色。画出炮管、炮塔和顶部机枪。

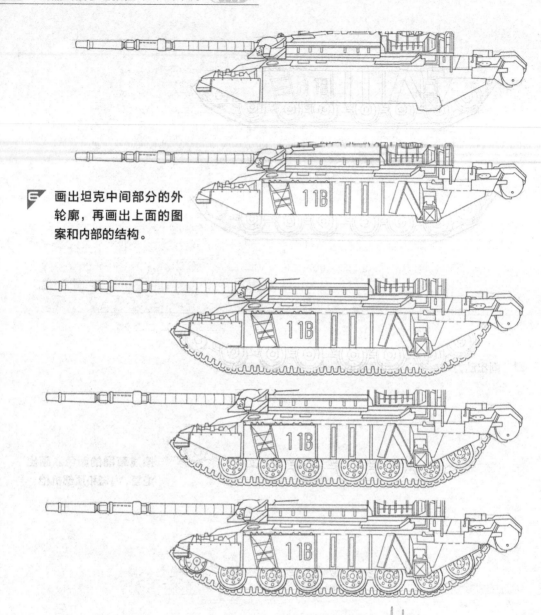

画出坦克中间部分的外轮廓，再画出上面的图案和内部的结构。

画出履带、支重轮、动力轮和穿插的零件，用橡皮擦掉多余的辅助线，使画面更加整洁，完成绘制。

5.4 豹1主战坦克A1A3型

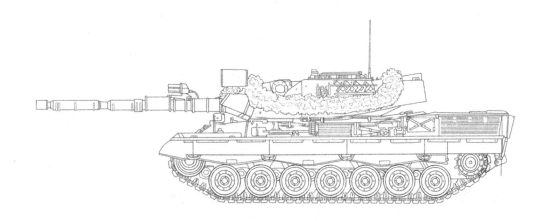

豹1主战坦克A1A3型特点分析

　　豹 1 主战坦克 A1A3 型的车体采用装甲钢板焊接而成，前部为乘员舱，后部为动力舱；炮塔则采用铸造结构，呈半球形；防护盾外形狭长，位于车体中部以上的位置；炮塔的铸造结构提供了较好的防弹外形，但装甲相对较薄，防护性较弱。该坦克的外形结构较为复杂，绘制时需要细致刻画众多细节，因此需要有耐心。

 豹1主战坦克A1A3型绘制

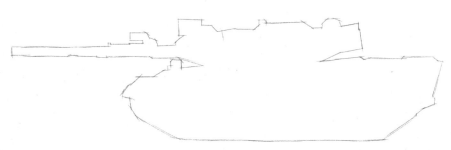

1 用切线画出坦克的外轮廓。

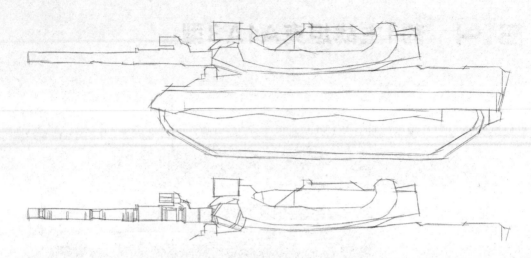

2 细化坦克的结构，将其分成几个部分，在此基础上先画出炮管。

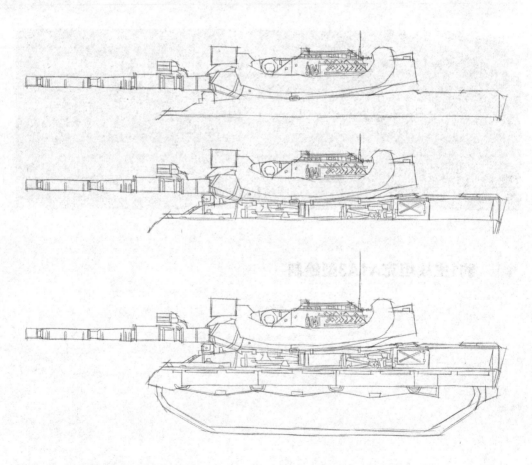

3 画出炮塔和坦克的中间部分。

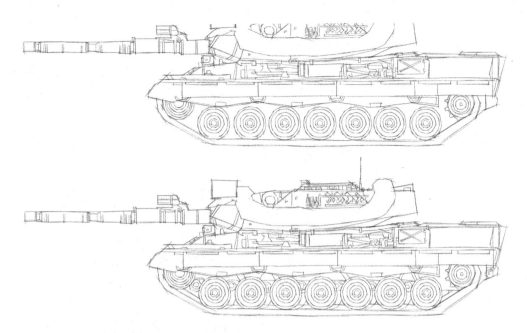

画出支重轮、动力轮和穿插的零件。

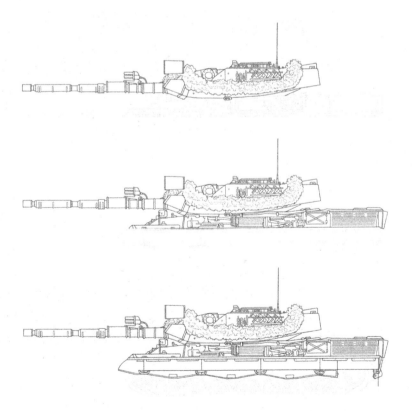

擦浅草图的颜色。画出炮管、炮塔和坦克的中间部分。炮塔上有掩护物，画出其细节。

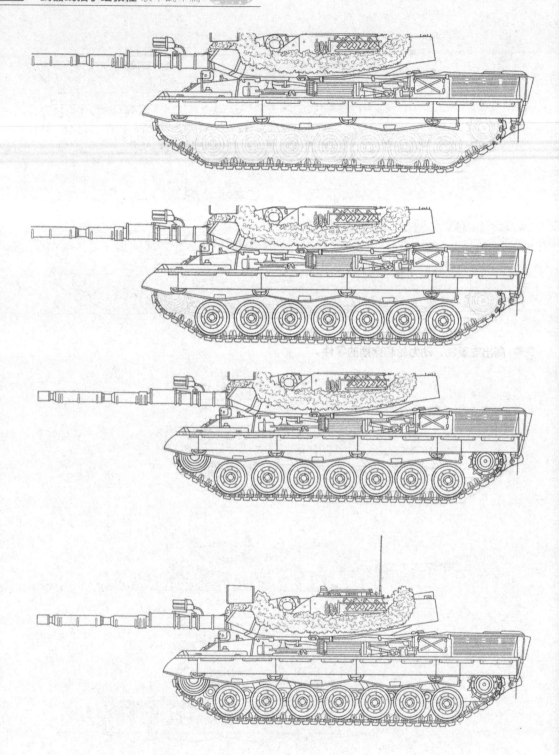

画出履带、支重轮、动力轮和穿插的零件，用橡皮擦掉辅助线条，使画面更加整洁，完成绘制。

5.5 豹式坦克

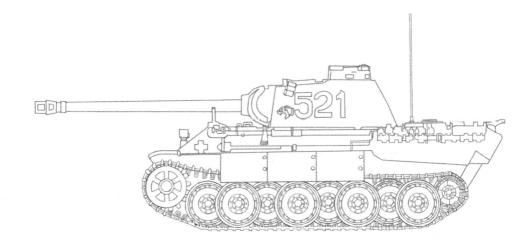

 豹式坦克特点分析

豹式坦克的重量为 43 吨，最大速度为 46 千米 / 小时。它采用了豹式悬挂系统。每个悬挂臂还配备两根扭力棒作为悬挂系统的额外部分。因此，制造豹式坦克的成本高且耗时长，但其具有卓越的越野性能。在绘制时，需要注意支重轮之间的前后遮挡关系，并准确绘制后方被遮挡的支重轮。

 豹式坦克绘制

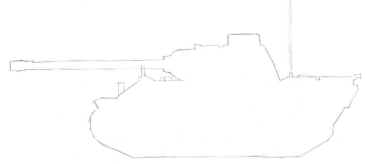

1 用切线勾画出坦克的大致外轮廓。

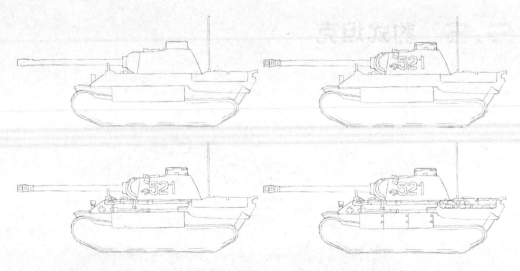

2 用切线将坦克划分为几个部分，依次绘制炮管、炮塔、坦克中部。

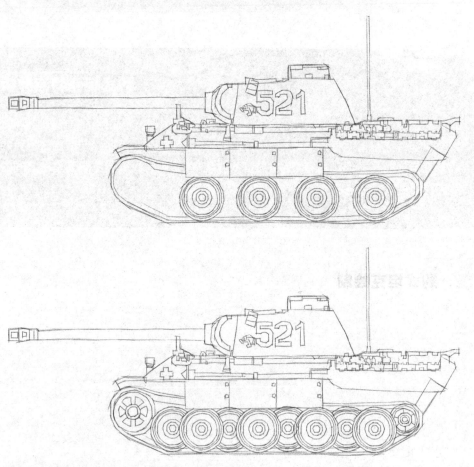

3 画出支重轮、动力轮，完成草图的绘制。

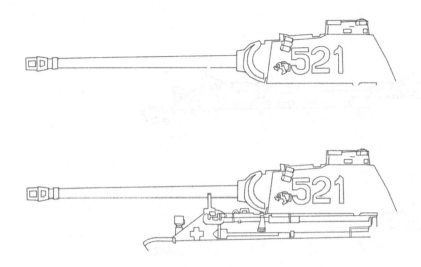

擦浅草图的颜色。画出炮管、炮塔和车身的前部。

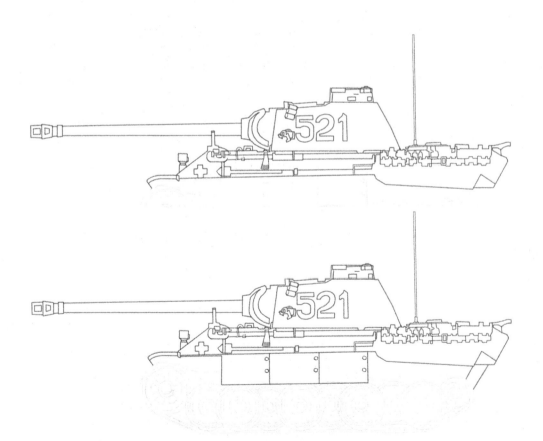

画出车身的后部和中间的装甲挡板。

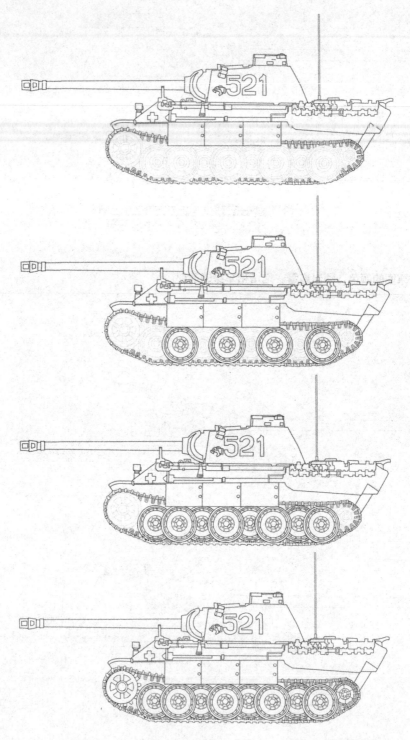

画出履带、外侧支重轮、内侧支重轮和两端的动力轮，用橡皮擦掉多余的辅助线，使画面更加整洁，完成绘制。